다음 세대를 생각하는
인문교양 시리즈

아우름 30

세상이
어떻게 보이세요?

본다는 것은 무엇인가,
질문의 빛을 따라서

엄정순 지음

샘터

도대체 본다는 것은 무엇일까?

'누구나 예술가가 될 수 있다'는 말은 왠지 듣는 사람을 설레게 만든다. 나는 예술을 못해, 예술을 몰라, 그건 나랑 상관없는 거야, 특별한 사람들만 하는 것 아닌가 하며 그 세계에서 멀리 있는 사람들의 귀까지도 솔깃하게 만든다.

그 말은 독일의 진보적인 미술가 요셉 보이스Joseph Beuys가 한 말이다. 그의 말이 전하고 싶었던 것은 이런 것이 아니었을까? 모든 사람이 자기표현을 하는 방법을 찾아야 한다는. 그래서 인간으로서 행복하게 살아 보자는 그런 메시지가 아닐까?

우리가 사는 세상에서 자신을 표현하는 방법은 아주 많다. 이미지를 통해 보여 주는 미술의 방식도 그중 하나이다. 고대 동굴의 벽화에서부터 미술은 인간의 삶과 연관된 수많은 분야와 접목하며 새로운 관점들을 탄생시켰고 그러한 과정을 통해 인류사를 함께 만들어 왔다.

일반적으로 사람들이 생각하는 것 이상으로 미술의 활약은 대단히 크다. 사랑하고 잠자는 것과 같이 우리 삶 전반에 걸쳐 있는 것이 미술이다. 이처럼 늘 이미지와 함께 살아왔던 우리는 점점 더 이미지에 의존한 사회로 가고 있다. 더 나아가 보이는 것과 보이지 않는 것, 즉 가상과 현실의 구분이 없어지는 미디어 시대에 살고 있는 우리는 재능이 있고 없고, 관심이 있고 없고의 여부와 관계없이 이미 미술의 바다 한가운데서 살고 있는 것이다.

　그럼에도 미술이 아직 다가가지 않은 곳이 있다면 그곳은 어디일까?

　나는 화가이다. 어릴 때부터 참 궁금한 것이 있었는데 그것은 '본다는 것은 과연 무엇일까?' 하는 것이었다. 20년 전 나는 한 프로젝트를 계기로 시각장애의 세계를 만나게 되었다. 본다는 것에 관한

질문을 품고 작업하고 있던 나에게 시각장애의 세계는 좀 다르게 보였다. 시각이 너무 중요한 감각이라서 시각이 부재한 아이들이 오히려 귀하게 보였다.

시각예술과 시각장애의 세계는 겉으로는 전혀 다른 세계처럼 보이지만 어쩌면 서로 무관하지 않고 서로에게 영감을 주고 교감할 수 있을 것 같은 느낌이었다. 그 어렴풋한 느낌을 확인해 보고 싶은 마음이 들었다. 안 보이는 사람들과 미술 작업이라니? 무모하다, 쓸데없는 짓이다, 뜬구름 잡는다 등이 주변의 한결같은 반응이었다. 지금껏 이런 작업이 없었기에 그러한 반응도 당연한 것이었다.

나는 이 프로젝트가 정말 쓸데없고 무모한 짓인지, 아니면 그 반대인지를 알아보고 싶었다.

인류가 갖고 있는 오래된 우화 '장님 코끼리 만지기'를 모티브로 한 아트 프로젝트를 만들었다. 이는 우화 속에서 코끼리 만지기로

비유되는 '보다'에 대한 의문을 미술로 질문하는 것이다. 우화는 전체를 보지 못하고 자기가 본 것만이 옳다고 주장하는 인간의 어리석음을 꾸짖는 메시지를 담고 있다. '코끼리 만지기Touching an elephant' 프로젝트는 앞이 안 보이는 아이들이 지상에서 가장 큰 동물 코끼리를 만져 보고 이미지로 만드는 세계 최초의 시각예술과 시각장애와 코끼리의 콜라보 프로젝트이다.

많은 사람이 여전히 시각예술의 세계와 시각장애의 세계, 두 세계 모두가 특별하다고 생각한다. 예술은 특별한 재능이 있는 사람들의 세계이고, 장애는 일반적인 삶과는 다른 특별한 세계라고 생각한다. 그런 이유로 두 세계를 자신과 상관없는 곳이라고 여기는 사람들이 많다. 또한 이 두 세계에 있는 이들도 서로가 정반대의 대척점에 있는, 한쪽은 보는 세계이고 다른 한쪽은 보지 못하는 세계라고 여겨 왔다.

예술가로서 이들과 하는 작업은 '본다는 것은 무엇일까?'라는 질문을 정신 차리고 다시 하게 만들었다. 너무 익숙해서 더 이상 궁금해하지 않는 물음이지만 그럼에도 여전히 그것이 무엇인지 나는 모르고 있었고 알고 싶었다.

나는 이 프로젝트를 진행하며 우리의 오래된 시각 중심의 세계관을 그 대척점에 있는 시각장애의 세계를 통해 좀 흔들어 보면서 관점 전환의 계기를 찾아보기를 기대하였다. 미술이 아직 다가가지 않았던 곳은 바로 앞이 보이지 않는 이들의 세계였다.

질문質問을 한자 어원대로 풀어 보면 귀한 것(조가비)을 얻기 위해서 반드시 통과해야 하는 문이란 뜻이라고 한다. 앞이 안 보이는 아이들과 미술 작업을 하면서 나는 사소한 것에 대해서도 궁금해하고 감탄하는 이들의 보는 방식과 그들이 던지는 질문들이 정말 좋았다.

그들의 질문은 '보다'의 또 다른 단계의 문을 넘어가는 데 필요한 것이었다.

이 책에 나는 시각예술가로서 앞이 보이지 않는 이들의 질문에 같이 궁금해하고 그들과 나의 공동의 호기심에 답하는 과정을 담고자 했다. 그 시작점에 '본다는 것은 과연 무엇일까?'라는 질문을 놓고 출발한다. 이 질문은 나를 'Another way of seeing'으로 이끌었고 여러 변화를 가져다 주었다.

관점이 다를 때 움직임이 생기고 그로 인해 속도가 생긴다. 세상을 향해 오감을 열어 놓고 물어 보면 누구든 갈 수 있는 세계이다. 누구나 예술가가 될 수 있다는 말과도 무관하지 않은 것 같다.

여러분에게도 이 질문이 처음 생각해 보는 세계로 들어가게 하는 문이 되길 바란다.

<div align="right">엄정순</div>

|차 례|

장님 코끼리 만지기
다르게 보는 우리들의 눈

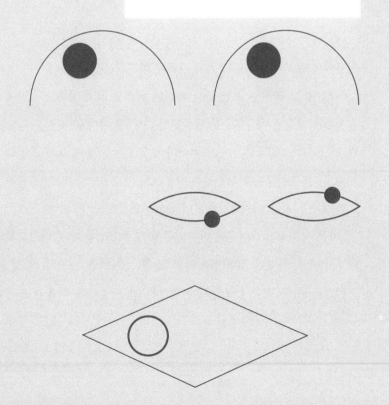

내가 본 것은
무엇일까?

이제껏 없던
질문

너무나 당연하지만 문득 무척 신기하게 여겨지는 것이 있다.

아침에 눈을 뜨는 순간 나는 특별한 노력을 하지 않아도 눈앞에 펼쳐지는 것들을 자동적으로 알아본다. 그리고 이미 알고 있는 익숙한 것들이라고 생각하기에 지금 내가 보고 있는 것들에 대해 의심하지 않는다. 그럼에도 한편으로는 아무것도 보고 있지 않다는 불길한 느낌이 드는 것은 왜일까? 아주 어릴 때부터 그랬던 것 같다.

이런 이중적인 느낌들이 반복되면서 그 불안감을 지워 버리려고 내 나름대로 취했던 것이 아침에 첫 눈뜨기를 조금 다르게 해보는 것이었다. 아주 조금씩 조금씩 눈꺼풀을 여는 것이다. 처음엔 초점

이 안 맞던 카메라 렌즈가 점점 초점을 맞추어 가듯 뿌옇게 흐렸던 시야에 주변의 물건들이 하나씩 또렷하게 들어왔다. 흐릿한 상태에서 가능한 한 오랫동안 있으려다 눈에 경련이 일어나기도 했다. 떨리는 눈꺼풀 사이로 시야의 미세한 변화를 보는 것에 재미까지 느꼈다. 한편으로는 '오늘도 눈을 뜨면 나의 눈은 주변 모든 것을 한눈에 알아보게 될까, 아니 오늘은 그렇지 않을지도 몰라'라는 엉뚱 생뚱한 생각으로 불안해서 눈을 뜨지 못하고 이불 속에 한참 머물러 있기도 했다. 어린 나에게 '눈으로 보기'는 혼자만의 심각한 고민이자 상상과 놀이의 장이었다.

사춘기에 들어서면서 또 다른 고민이 더해졌다. 이번에는 밤이었다. 하루 종일 눈을 뜨고 뭔가를 보았지만 자기 전에 생각하면 뚜렷이 기억나는 것이 별로 없었다. 분명 눈을 뜨고는 있었지만 실제는 아무것도 보고 있지 않았나 하는 의심이 들 정도로 내가 무엇을 보고 있는지 잘 모를 때가 많았다.

그럴 때마다 남들은 다 보고 있는데 나만 못 보고 있는 것은 아닌가 하는 생각에 휩싸여 무섭고 외롭기도 했다. 보는 것에 대한 무력함을 느꼈던 경험이 쌓이면서 나도 모르게 이런 혼잣말이 터져 나왔다. 도대체 본다는 것이 뭐지?

어쩌면 이런 답답함이 커져서 그림을 그리게 된 것인지도 모르겠다.

본격적으로 그림을 그리면서부터 나는 '본다'는 게 과연 무엇인가에 대한 질문에 더욱 목말라하게 되었다. 많은 예술가들의 놀라운 작품을 보면 그 질문은 더욱 나를 약 올리는 것 같았다. 간혹 사람들에게 묻기도 했다. 당황하거나 어이없다는 듯이 그런 질문을 왜 하느냐고 되묻는 사람들도 있었다. 그것은 너무나 본질적인 물음이어서 하나의 정답을 말할 수 없는 것이었다. 그래서 굳이 확인할 필요도 없는, 마치 투명인간같이 존재하지만 존재하지 않는 것처럼 느껴지는 박제된 글귀가 되어 버린 걸까?

어느 누구에게서도 시원한 답을 얻지 못해 점점 오리무중의 늪에 빠지는 것 같고, 화가인데 그것도 몰라? 하는 핀잔을 듣기도 했지만 그런 질문을 계속하는 것이 창피하지는 않았다. 왜냐하면 모르기에 정말 알고 싶었기 때문이다.

그런데 어느 날 전혀 예기치 못한 곳에서 나와 비슷하게 정답이 없는 질문을 거침없이 하는 이들을 만나게 되었다.

"선생님 제가 보기에는 사람은 다 똑같이 생긴 것 같은데 누구는 예쁘다 하고 누구는 밉다고 하는 건 왜 그런 거예요?"

얼굴을 만들기 위해 자기 얼굴과 친구들의 얼굴을 번갈아 만져 본 후 한 아이가 던진 질문이다.

"안경을 쓰면 잘 보일까? 근데 잘 보인다는 게 도대체 뭐예요?"

안경 만들기를 하면서 한 아이가 묻는다.

세상이 어떻게 보이세요?

한편에서는 두 남자아이가 서로 장난을 치고 놀고 있다. 그러다가 투닥투닥 싸움으로 번지더니 한 아이가 손을 들어 친구를 때리려 한다. 그 순간 "너 왜 친구를 때리려고 하니?" 묻자 아이는 소스라치게 놀라면서 "선생님이 그걸 어떻게 아셨어요?"라고 되묻는다. 그 아이는 자신의 모습을 다른 사람이 '본다'는 것이 어떤 것인지, 또한 자신이 취한 몸짓에서 자기만 아는 숨은 의도를 다른 사람이 눈치 챌 수 있다는 것이 어떤 것인지 전혀 모르고 있었다. 아이가 놀라는 순간 나도 그 아이만큼이나 놀랐다.

같은 순간에 아이와 나는 서로 다른 '본다'의 세계에 서 있다는 것을 알게 된 것이다. 이처럼 이제껏 없었던 질문을 하는 이들은 바로 앞이 안 보이는 아이들이었다.

20년 전 우연한 기회에 시각장애 학생들을 만나면서 그들과 같이 미술 작업을 해보고 싶은 마음이 든 것은, 평소 '보다'에 대한 관심이 있던 나로서는 자연스러운 일이었는지 모르겠다. 나는 맹학교를 찾아가 자원봉사자로 미술 시간을 맡아서 해보고 싶다고 부탁했다. 그렇게 맹학교의 미술 시간을 맡으면서 나와 다른 눈을 가진 아이들과 만나게 되었다.

그들과 지내면서 가장 놀란 사실은 그들의 눈, 그들이 보는 시야가 무척이나 다양하다는 것이었다. 그들 중에는 내가 어렸을 때 이불 속에서 눈만 빼꼼히 내놓고 눈꺼풀을 조금씩 올리며 보았던 것과

비슷하게 세상이 보이는 눈을 가진 아이들도 있었다. 일반적으로 사람들이 생각하듯이 나도 시각장애는 그냥 깜깜함이라고만 생각했다. 그러나 함께 미술 작업을 하면서 그들의 세계가 단지 암흑만은 아니라는 것을 알게 되었다. 그들은 각기 다르게 보고 있었다.

세상이 어떻게 보이세요?

거짓말,
보이는 것 너머

내가 어릴 때 살았던 집은 마당이 넓은 이층 주택이었다. 집 안팎에는 오랫동안 사용하지 않아 낡은 수도꼭지가 몇 개 있었다. 그것들은 식구들 중 누구도 관심 두지 않아서 하루하루 늙어 가고 있는 것처럼 보였다. 그래서 어린 나의 눈에 띄었는지도 모르겠다.

어쩌다 그 수도꼭지를 틀면 켁! 켁! 콰-악! 하고 오랫동안 막혔던 숨통이 트이는 동물의 괴성 같은 소리가 제일 먼저 나왔다. 어느 정도 소리를 토해 냈다 싶으면 그제야 진한 갈색의 녹물이 조금씩 흘러나온다. 수도꼭지에서 흘러나오는 물은 붉은색을 띠다가 점차 색이 엷어지면서 어느 순간 오렌지 주스 같은 빛깔이 아주 잠깐 보

였다 연해지면서 점점 투명한 색이 되어 간다.

0.1초도 안 되는 아주 짧은 순간이었지만 물이 오렌지 주스 색깔을 띠는 것을 나는 분명히 보았고, 그것이 오렌지 주스가 나오는 수도꼭지가 있으면 얼마나 좋을까 하는 상상으로 이어지면서 어린 나는 마냥 황홀했다. 이런 즐거움을 주는 낡은 수도꼭지들이 정말 좋았고, 식구들 중 누구도 그것에 관심이 없어 나의 독점인 것이 너무 감사했다. 그래서 마당과 집 안을 순례하듯 오가며 즐거움을 만끽했다. 시간이 어서 흘러 다시 낡아진 수도꼭지들이 탁한 괴성에서 시작해 오렌지 주스로 끝나는 드라마를 보여 주길 진심으로 바랐다.

상상만으로도 즐거운 그 장면에 심취해 있던 중, 나도 모르게 친구들에게 "오렌지 주스가 나오는 수도꼭지가 있다"고 말해 버렸다. 어린 나의 상상과 현실과 간절한 바람이 뒤섞여서 불쑥 나온 말이었다. 그러나 현실에선 내가 본 것에 다 같이 신나해 주는 것은 고사하고 나를 거짓말쟁이라고 몰아세웠다. 나는 분명 본 것을 말했을 뿐인데, 거짓말을 한다고 야단을 맞고 창피를 당했다. 오렌지 주스 자체가 흔하지 않던 시절이라서 더욱 그랬는지 모르지만 난 더없이 황당한 아이 취급을 받았다.

상상한 것을 말하면 왜 거짓말쟁이라는 비난을 받아야 되는지 그때의 나는 이해가 되지 않았다. 이런 일들이 하루에도 여러 번 반복되니 그때마다 위축이 되었다.

세상이 어떻게 보이세요?

'내가 틀렸나? 내가 잘못 봤나? 그럼 다른 사람들은 어떻게 보는 거지? 내가 본 것 말고 또 뭐가 있는 것일까? 나는 다른 사람과 다른 눈을 가졌나?'

내가 본 것들이 거부당하는 좌절감과 내가 본 것으로 사람들과 소통하지 못하는 막막함이 마음속에 쌓여 갔다. 그러면서 내가 본 것을 이야기하는 횟수가 점점 줄어들었다. 사춘기를 지나면서 눈에 들어오는 것은 점차 많아졌다. 그러나 내가 본 것들이 다른 사람에게는 거짓말로 여겨질지 모른다는 걱정이 앞서, 본 것을 말로 표현하는 것에는 자신이 없었다. 반면 시간이 지날수록 눈에 대한 관심, 더 정확히 말하자면 '보다'라는 것과 관련된 표현이나 사물, 사람들에 대한 관심은 더욱 커져 갔다.

이 궁금함은 보는 것 너머에 있는 무엇에 대한 끌림이기도 했다. 예를 들면 지금 내 눈앞에 한 그루 나무가 있다. 나는 그 나무의 작은 나뭇잎 하나까지 그리고 나무에 붙어 있는 아주 작은 곤충들까지도 보이고, 그 나무에 대한 정보도 많이 알고 있다. 그럼에도 왠지 나무에 대해 알고 있다고 확신할 수가 없다. 내가 지금 보고 있는 그 나무 이면에 무엇이 있는 것 같은데 그것을 보지도 알지도 못한다는 느낌으로 늘 답답했다.

그 갈증은 보이는 것 이면의 보지 못하는 것에까지 이어졌고, 내 안에서는 보이지 않는 세계에 대한 질문들이 생겨났다.

보이지 않는다는 건
무엇일까?

질문質問의 한자어를 풀어 보면 귀한 조가비인 패貝를 문門에서 던지는 것이라고 한다. 옛날엔 조가비가 화폐로 쓰였기에 매우 귀하게 여겼다고 한다.

앞이 안 보이는 아이들과 미술 작업을 하면서 이제껏 한 번도 생각해 본 적이 없던 질문들이 소록소록 생겨났다.

안 보인다는 것은 과연 어떤 것일까? 보이지 않는 세계에 대한 학문적 상상과 업적들은 실제 앞이 보이지 않는 사람들과는 아무 연관도 없는 것인가? 장애는 과연 뭘까? 인간은 이미지 없이도 살 수 있나? 우리는 이미지의 시대에 살고 있는데, 이미지에 약한 이들은

세상이 어떻게 보이세요?

어떻게 존재감을 가질까? 안 보이는데 이미지를 만드는 것이 가능한가? 하나의 감각이 약하면 다른 감각들이 그것을 보완해 준다고 하는데, 그게 무슨 뜻일까? 안 보이는 이들도 꿈을 꾸나? 그렇다면 우리는 영화를 보듯이 꿈을 바라보지만 이들은 어떻게 꿈을 보나?

이들도 늘 본다고 말한다. '먹어 본다, 입어 보았다, 만져 보다……' 그런데 어떻게 보는 걸까?

'본다는 것은 무엇일까?'라는 내 오랜 질문은 앞이 보이지 않는 아이들을 만나면서 '그럼 보이지 않는 것은 무엇일까?'로 자연스럽게 이어졌다. 물론 오래전부터 철학과 미학을 위시한 모든 학문에 이 질문은 늘 있어 왔고 나 역시 그러한 철학적 기초 위에서 예술가로서의 탐구를 해왔다. 그러나 같은 질문을 시각장애의 세계에도 이어 가며 관념이 아닌 현실로 들어오려는 시도가 있었던가?

육안을 가진 예술가로서 시각장애라는 문을 통해 새로운 세계에 들어온 나는 '보다'와 '보이지 않다' 사이를 두리번거리며 하루하루를 살게 되었다. 어느새 나는 이 두 세계 사이에 서 있는 경계인이 되어 버린 것이다.

경계인으로서 겪는 혼란도 있지만, 자고로 경계인의 장점은 두 세계를 그 안에만 있는 사람들과는 조금 다르게 볼 수 있다는 것 아닌가.

보이지 않는 눈, 시력을 잃는다는 것. 내게는 모르고 두려운 세계이다.

우리 인류는 안 보이는 세계와 앞이 안 보이는 사람들에 대해 어떤 상상력을 갖고 있었을까? 앞이 보이지 않는 사람들이 등장하는 신화에서부터 동서양의 문학과 영화들을 찾아보았다. 시각장애를 가진 예술가들과 유명한 맹인들의 자서전을 읽어 본 것은 물론, 시각장애인 관련 언론 기사도 열심히 스크랩해 갔다. 또한 여러 분야의 전문가들이 시각장애에 대해 언급한 것들을 기록해 두었다.

외국 여행 중에 어쩌다 길에서 시각장애인을 마주칠 때가 있다. 나는 가던 길을 멈추고 무작정 그 사람을 따라가면서 그가 어디로 가는지, 누굴 만나는지, 뭘 하는지를 훔쳐보는 엉뚱한 스토킹 짓을 하기도 했다. 공공장소에서 우연히 만나는 그들이 복잡한 공간과 수많은 사람들 속에서 어떻게 자신의 길을 찾아가는지, 사람들은 그들을 어떻게 대하는지를 유심히 보게 되었다. 어떻게든 그들의 세계에 다가가고 싶었던 초심자의 마음에서 했던 행동들이었다.

블라인드
컬렉션

이렇게 조금씩 수집된 이야기와 이미지들의 모음에 블라인드 컬렉션blind collection이라는 이름을 붙였다. 내 컬렉션의 시작을 열어 준 인물은 그리스 신화에 나오는 유명한 맹인 예언가 테이레시아스였다. 그는 신이 아니라 인간이다. 그는 그리스 신화 전체를 넘나드는 시대를 초월한 예언가이면서 남성과 여성의 몸으로 번갈아 살았던 양성자이고 7대에 걸쳐 장수한 인물이기도 하다. 신화의 인물들이 그렇듯이 그도 정말 환상적인 캐릭터였다. 나는 테이레시아스를 떠올리며 당시 사람들이 왜 하필 미래를 보는 눈과 양성의 이미지를 한 인물에 담아 놓았는지 그 관점이 궁금했다.

미지의 세계인 어둠 속을 지나가려면 어둠에 익숙한 사람을 따라가는 것이 좀 쉽지 않겠는가! 테이레시아스를 따라가 보기로 했다. 테이레시아스는 그리스 신화 전체로 보면 그리 유명한 인물은 아닌데 그를 따라가면서 놀라지 않을 수 없었다. 얼마나 많은 예술가들이 그에게서 영감을 받았는지 알게 되었기 때문이다. 물론 나에게도 무척이나 좋은 가이드가 되어 주었다.

테이레시아스는 죽은 뒤에도 예지력을 유지하는 특권을 가졌고, 그에게 신탁을 묻기 위해 땅끝까지 간 오이디푸스가 있다. 그는 나중에 자신의 비극적 운명을 알게 되고 스스로 눈을 찔러 맹인의 삶으로 들어간다. 이 스토리를 배경으로 한 오이디푸스 콤플렉스의 창시자 지그문트 프로이트도 언급하지 않을 수 없다. 최근 시대를 훌쩍 뛰어넘어 테이레시아스, 오이디푸스, 프로이트, 세 인물을 동시에 등장시켜서 오이디푸스가 스스로 맹인이 된 이유를 파헤치는 소설도 읽게 되었다(샐리 비커스 지음, 《세 길이 만나는 곳》). 21세기에 사는 내가 여전히 맹인 예언가 테이레시아스의 영향 아래 있는 듯한 착각이 들 정도였다.

한편 테이레시아스는 14세기에 쓴 단테의 《신곡》 지옥편에 다시 등장한다. 그는 지옥에서 남의 미래를 앞서 보았다는 이유로 끝없는 형벌을 받고 있었다. 어떤 형벌인지 상상이 가는가? 목이 뒤로 돌아 앞을 보지 못하는 몸으로 지옥에 살고 있었던 것이다. 등 쪽에 얼

세상이 어떻게 보이세요?

굴이 달린 그의 로봇 같은 모습은 20세기 할리우드 코믹 영화 〈죽어야 사는 여자〉에서 메릴 스트립이 연기한 인물로 다시 등장한다.

신화에서 시작된 나의 컬렉션을 좀 더 풍성하게 해준 곳은 문학의 세계였다. 그리스 시인 호메로스부터 시작하여 실명을 하고도 국립도서관장이 된 아르헨티나 소설가 보르헤스에 이르기까지 보이지 않는 세계로 인도하는 시와 소설은 셀 수 없이 많았다. 렘브란트, 드가, 모네 등 화가들이 겪었던 시각장애의 세계, 피카소처럼 맹인과 소수자들을 주인공으로 그린 그림과 사진 작품들도 모았다.

나의 컬렉션에는 실명한 영화감독을 등장시킨 우디 앨런의 영화도 있다. 이 영화에서 심한 스트레스로 인한 일시적 실명은 과거의 영광 속에 빠져 있던 한물간 영화감독에게 인생역전의 기회였다.

맹인의 직업 하면 안마사만 떠올리는 우리의 단순한 상상력을 비웃는 듯한 삶을 사는 이들도 많았다. 미국 백악관에서 공직을 맡았던 강영우 선생, 뉴욕 월가의 재무 분석가로 일하고 있는 신순규 씨는 한국인 시각장애인들이다. 그리고 설명이 필요 없는 스티비 원더, 안드레아 보첼리, 레이 찰스 등의 뮤지션들, 미국의 신경의학자 올리버 색스 등이 나의 컬렉션을 채워 주고 있다.

물론 이렇게 유명한 사람들만 있는 것은 아니다. 시각장애인 GPS를 개발한 사람, 점자촉각책에 들어가는 주머니를 바느질해 준 프랑스의 한 여성 커뮤니티, 맹인 마라토너 등 'blind'라는 단어 하

나로 시작된 나의 컬렉션은 전방위로 영역을 넓혀 가고 있다. 이들
은 내 마음속에 무인도처럼 존재했던 보이지 않는 세계와 보이는 세
계를 연결하는 다리를 놓아 주었다.

보이지 않는 세계에 대한 예술적, 철학적, 과학적, 종교적 접근
을 한 이들의 경험과 깨달음, 오해 그리고 작품들은 이제 막 시각장
애의 세계를 엿보기 시작한 나에서 훌륭한 멘토가 되어 주었다. 특
히 블라인드 컬렉션은 내가 납득하고 이해할 수 없었던 세계에 살고
있는 아이들의 낯선 표현과 몸짓을 그냥 스치지 않고 바라보게 하는
용기와 상상력을 주었다.

세상이 어떻게 보이세요?

어느 이방인의
기록

테이레시아스 이후 보이지 않는 세계에 대한 나의 상상력에 한껏 불을 지펴 준 이가 있었다. 미국의 뇌신경과 의사인 올리버 색스 (1933~2015)이다. 그는 뇌의 질병으로 나타나는 여러 장애들을 치료하고 연구했다. 그는 장애인 삶의 근본 조건이 되어 버린 '질환'이 독창성이나 창조성의 원천이 되는 경우가 적지 않았다는, 질병을 창조성으로 보는 병리적 비전을 갖고 있었다. 그리고 자신의 가설을 실제로 경험한 사람들의 사례를 의학 일지에 꼼꼼히 기록해 장애에 대한 새로운 관점을 대중에게 알려 주었다.

그는 환자를 단순히 치료가 필요한 사람으로만 보지 않고 질병

과 싸우며 존엄을 지키기 위해 노력하는 사람이자 특별한 재능을 갖고 있는 사람으로 보았다. 그는 환자들을 병원에서 진료하기보다는 환자의 집에 직접 찾아가서 만나고 상담하는 것을 선호했다고 한다. 의료 차트가 아닌 환자의 삶 속에서 그들의 '질병'이 어떻게 작동하고 있는지를 관찰하는 다른 접근법을 택한 것이다. 그는 어릴 때부터 꾸준히 일기를 써서 1,000여 권의 자필 노트를 가지고 있었다. 《아내를 모자로 착각한 남자》를 비롯한 수많은 저서들은 우리에게 장애라는 미지의 세계에 들어가 볼 수 있는 넓은 창문을 만들어 주었다고 생각한다.

나 역시 그가 개척해 놓은 새로운 관점에 공감하고 덕을 많이 본 사람이다. 그때까지 모자람과 불편함으로만 알고 있던 시각장애의 세계를 '다른 신체 경험이 다른 눈을 준다'고 확신하는 그의 눈을 빌려 바라보게 된 것이다. 더 나아가 눈앞의 세상이 이전과는 조금 다르게 보이는 경험을 하는 데도 그의 책들이 한몫했다.

사람들은 그를 의학계의 음유시인이라고 부른다. 의학적 관점에 예술적 직관을 더한 새로운 언어를 우리에게 들려주었기 때문이 아닐까? 그는 동성애자였다. 그 때문에 가족에게 외면당한 상실감에서 평생 벗어나지 못했다고 한다. 안면인식 장애를 겪었고 극도의 내향적인 성격에 약물중독의 경험도 있었으며 죽을 때까지 불면증에 시달렸다고 한다. 정신질환을 가진 형의 그림자를 피해 도망치며 괴로

위했던 그였다. 이처럼 평생 사람들과의 관계에서 겪었던 아픈 경험들이 지구의 이방인 같았던 뇌질환 환자, 장애인들의 삶에 공감하게 했던 것은 아닐까.

"뇌라는 기계가 어떻게 마음이란 작품을 만들어 내는지 궁금했다"는 올리버 색스의 말은 오랜 의학 연구로 얻은 장애 세계에 대한 시적인 고백이 아닐 수 없다.

자신의 성공은 장애로 인한 것이라는 믿기지 않는 고백을 하는 시각장애인들도 많이 보아 왔다. 이들이 쓰는 표현은 조금씩 달랐지만 깨달음의 핵심은 비슷해 보였다. 장애로 인해 가려진 무언가가, 우리가 잘 모르는 가치 있는 무엇이 그 속에 있다는 것을 끊임없이 암시했다.

그것은 단지 불편하고 소외받는 장애의 현실과 장애에 대한 기존의 인상을 미화하려는 포장된 어록처럼 들리진 않는다. 장애의 또 다른 측면을 경험하고 장애의 또 다른 진실을 알게 된 그들의 고백에 나는 전적으로 의지하게 되었다.

맹학교의 미술 시간은 블라인드 컬렉션의 현실판이기도 했다. 인간의 시각이라는 오묘한 감각과 그 기능에 대한 심도 있는 성찰을 확인하는 곳이었다. 그 속에서 나는 하루하루를 지냈다.

선생님은
어떻게 보이세요?

미술실에 막 들어서는데 한 아이가 나에게 다가왔다. 얼마 전 다른 곳에서 전학 온 이 여학생은 눈을 천천히 껌벅이며 진지한 목소리로 물었다. "선생님, 저는 세상이 그냥 뿌옇게 보여요. 저희 엄마도 그렇게 보인대요. 근데 선생님은 어떻게 보이세요?"

이런 질문은 처음이라 순간 무척 당황했다. 내가 어떻게 보는지를 어떻게 설명할 수 있지? 그냥 잘 보이는데…….

아이가 갑작스레 이러한 질문을 하는 데는 이유가 있을 것 같아서 조용한 곳으로 데리고 가 아이의 이야기를 들었다. 주변이 온통 뿌옇고 흐릿하게 보인다는 이 아이는 엄마랑 단둘이 살았는데 엄마

도 아이와 비슷한 시력이라고 한다. 모녀의 눈앞에 펼쳐지는 시야는 비슷했고, 이 비슷한 경험으로 인해 그들은 별 의심하지 않고 자신들의 시야에 적응하면서 잘 살아왔다.

그런데 이 학교에 전학 와서 다른 아이들과 이야기를 하다 보니 세상은 뿌연 분홍색만이 아니라는 것을 알게 되었다. 아이는 그 사실에 적지 않은 충격을 받았던 것 같다. 아이는 자기가 보고 있는 것들이 남들과 다를 뿐 아니라 어쩌면 틀리게 보고 살아온 것은 아니었을까 하는 두려움이 더 컸다고 한다.

"처음에는 좀 무서웠는데요, 이젠 괜찮아요. 다른 애들 얘기 들어 보면 걔네들도 각자 다르게 보는 것 같더라고요, 히히."

아이는 처음의 진지함과는 다르게 자신의 두려움은 이미 해소되었다는 듯이 웃음으로 대화를 마무리 지었다. 나는 '분홍색으로 된 세상은 어떤 것일까?'라는 상상 속에 잠시 빠져 있었다.

그렇게 멍해 있는 나에게 아이는 한마디를 더 했다.

"근데 선생님, ○○은요, 걔는 진짜 아무것도 안 보인데요. 그건 궁금해요. 완전히 아무것도 안 보이는 상태가 뭔지는 진짜로 궁금하더라고요." 아이는 ○○의 눈이 너무나 알고 싶다고 재차 강조하며 발랄한 걸음으로 자기 자리로 돌아가 크레파스를 끌어당기며 그림 그릴 준비를 시작했다.

나는 더 멍해졌다. 아, 이 세계는 뭐지?

세상의
모든 눈

독일에서 유학을 하고 돌아와 나는 여러 대학에서 강사를 하다가 한 대학의 전임교수가 되었다. 재직하던 미술대학은 지방 캠퍼스에 있었다. 어느 날 그 지방의 유지 한 분이 맹학교 학생들을 위한 작은 성당을 지어 주고 싶어 한다는 소식을 들었다. '안 보이는 아이들이 힘들 때 가서 기도하는 곳이었으면 좋겠어요'가 기부자의 뜻이었다. 아쉽게도 그분의 소박한 뜻은 건축가를 제대로 만나지 못한 채 2년 이상 이 사람 저 사람에게 떠돌다가 화가인 나에게까지 연락이 온 것이다.

재미있는 건축 프로젝트라고 생각하여 나는 주변의 관련 분야

교수들과 함께 팀을 꾸려서 겁도 없이 이 프로젝트를 맡았다. 건축 프로세스는 잘 몰랐지만 그 성당을 이용할 사용자가 누구인지를 아는 것이 우선이라고 생각했다. 나는 매일 그 근방에 있는 맹학교를 찾아갔다. 그때까지 나는 장애인과 만난 경험이 적었다. 내 주변에는 시각장애인이 없을뿐더러 평소 장애인에 대한 관심도 없었다. 그 세계에 대해 모르니 낯설기도 했지만, 맹학교와 그 안에서 지내고 있는 아이들의 행동 하나하나가 무척 신선하게 느껴졌다. 분명 보이지 않는다고 했는데 그들의 행동은 자연스럽고 밝아서 그 사실을 자꾸만 잊어버리게 되었다.

나는 전 세계의 시각장애인을 위해 지어진 건축물들을 찾아보다가 도쿄의 톰 갤러리Tom Gallery를 발견하고 그곳에 가보았다. 1984년에 지어진 건물의 외형은 기존의 모던한 콘크리트 건축물과 별 차이점을 느낄 수 없었다. 여러 번 방문하다 보니 이 갤러리를 설립한 무라야마 하루에 관장과도 만나게 되었다. 주얼리 디자이너인 그녀는 이 갤러리를 두 가지 목적으로 지었다고 한다. 하나는 시각장애인들의 작품을 소개하는 것이고, 또 하나는 다양한 감각의 교류를 기반으로 하는 현대미술 작품들을 소개하는 것이다. 그 덕에 나는 그곳에서 시각장애인들이 만든 작품을 처음 보게 되었다.

여러분은 박물관이나 갤러리에 가면 어떻게 작품을 감상하는가? 대다수는 그냥 잠시 작품 앞에 멈춰 서서 작품을 본다. 설명을 함께

볼 때도 있다. 그냥 스쳐 가면서 보기도 한다. 그러다 눈에 띄는 것이 있으면 그나마 좀 더 오래 멈추어 본다. 그때는 감상한다고 할 수 있겠다. 화가인 나도 크게 다르지 않다. 오히려 미술을 좀 안다고 자부하고 내 안목에 따라 판단하면서 작품들을 꼼꼼히 보지 않는 경우도 많다.

그런데 톰 갤러리에서는 좀 달랐다. 시각장애인들이 만든 작품은 조형적으로 남달라서 눈을 끌었고 만져 볼 수도 있었다. 그래서 톰 갤러리의 또 다른 이름이 'Touch me Museum'인가? 톰 갤러리에서는 시각장애인들의 작품과 유명 작가의 작품을 함께 전시하기도 했다.

한번은 갤러리에 젊은 엄마와 초등학교 3~4학년쯤 되어 보이는 남자아이가 들어왔다. 이 모자는 조용히 작품을 감상하고 있었다. 얼마 후 또 한 쌍의 모자 커플이 갤러리로 들어왔다. 두 번째 아이는 시각장애인처럼 보였다. 이 두 모자 커플은 서로 아는 사이인지 금방 알아보고 반갑게 인사를 주고받았다. 갤러리에는 나와 이 네 명의 관람자들뿐이었다.

시각장애인의 미술 작품을 전시까지 한다는 것은 일본에서도 흔한 일은 아니다. 나는 이들의 행동에 눈이 갔다. 이들 네 명은 모여서 보다가 각자 따로 보기도 하며 톰 갤러리의 단골 고객인 듯 자연스럽게 관람했다. 엄마끼리는 한쪽에서 이야기를 하고 있었고 그러는

　　　　　　　　　　　　　　　세상이 어떻게 보이세요?

사이에 앞이 보이는 소년과 앞이 안 보이는 소년, 두 초등학생 남자 아이는 한 조각 작품을 사이에 두고 만지면서 이야기를 나누는 틈틈이 참지 못하겠다는 듯이 입을 가리고 웃기도 했다. 이제껏 수많은 박물관과 갤러리를 다녀봤지만 어디서도 볼 수 없었던 감상 장면이었다. 마치 영화의 한 장면 같았다. 그 개구쟁이들은 안 보이는 사람이 만든 작품을 사이에 두고 무슨 얘기를 하고 있을까? 일본어를 못해서 물어 보지는 못했지만 그들은 그 이상의 영감을 내게 주었다.

앞이 안 보이는 사람들은 자신의 이야기를 어떻게 시각적으로 만들어 낼까? 많은 예술가들이 보이는 것 이면에 있을 법한 보이지 않는 또 다른 세계에 도달하고 싶은 열망으로 작업을 한다. 시각장애의 세계는 그들이 기대하는 안 보이는 세계와는 어떻게 다른가? 미술이란 영역을 시각장애의 세계와 연결시켜서 생각한 적이 있었던가? 미술은 시각예술이라는 전제하에 보이는 사람들의 전유물이었다. 그래서 시각장애인들이 미술에서 소외된 것을 눈치 채지 못했던 것인가? 나를 포함한 미술 작가들조차도? 나는 톰 갤러리의 작품 때문에 감탄했고, 그 작품을 감상하는 사람들을 보고 한 대 맞은 듯했다.

시간이 지나면서 여러 일들로 인해 성당 짓는 프로젝트는 결국 무산되었다. 학교와 기부자는 성당 대신 체육관을 짓는 것으로 계

획을 바꾸었다. 학교가 성당보다는 체육관을 더 원했다고 했다던가, 어쨌든 마음의 평화만큼 몸의 건강도 중요하니까, 라고 위로하면서 아쉬움을 접고 프로젝트 팀은 해산했다.

그러나 나는 그 프로젝트에서 떠나지 못하고 있었다. 시간이 지날수록 톰 갤러리에서 받은 영감들이 '보다'에 대한 내 오랜 질문을 다시 끌어내는 것 같았다. 그 끌림은 강력했다. 나는 마치 이제껏 한 번도 본 적이 없어서 보는 법을 새로 배워야 하는 사람처럼 그 질문에 다시금 끌려들어 갔다. 그리고 그 끌림은 앞이 안 보이는 아이들과 미술 작업을 하는 프로젝트로 나를 이끌었다.

나는 대학교수를 그만두고 맹학교에 찾아들어 갔다. 나는 그들이 보는 방식을 이해하고 싶었고 배우고도 싶었다. 그러나 학교로서는 특수교육 전공자도 아니고 교사 자격증도 없는 낯선 사람에게 미술 수업을 맡긴다는 것이 결코 쉬운 일은 아니었다. 아무리 그 수업이 입시와 관련이 없는 비중 없는 과목이라 할지라도 말이다. 물론 나는 자원봉사자로 수업에 참여하겠다고 지원했었다. 마침 일찌감치 시각장애인 예술교육의 중요성을 아신 교장선생님의 허락 덕분에 나는 맹학교의 미술 수업에 참여하게 되었다. 점차 전교생의 미술 수업을 모두 맡아 하면서 나는 맹학교에서 살다시피 했다. 아이들과 수업하고 맹학교 내의 컨테이너를 하나 빌려 그곳에서 작업하면서 3년을 그들과 함께 지냈다.

세상이 어떻게 보이세요?

각자 무언가를 열심히 그리고 만들고 있는 아이들의 눈을 하나하나 유심히 바라본다. 빛과 어둠만을 구별하는 눈, 30센티 이내의 큰 사물이나 움직임만 보는 눈, 그보다 좀 더 멀리 50센티 내의 사물만을 구별하는 눈, 시야의 주변은 흐릿하고 가운데만 선명하게 보이는 '터널 비전'이라 불리는 눈, 시야의 반만 보이는 눈, 시야 여기저기에 검은 점이 떠 있는 눈, 모든 것이 두 개로 보이는 눈을 가진 아이들이 있다.

그들과 같이 작업하는 강사들의 눈도 제각각이다. 가까운 것이 안 보여서 돋보기를 쓰고 있는 분, 멀리 있는 것이 안 보여서 안경을 쓰고 있는 교사, 색맹을 가진 대학생 등 미술실에 모여 있는 우리의 눈은 모두 다르다.

눈동자도 제각각이다. 눈동자가 유난히 까매서 흰자가 더 하얗게 보이는 눈, 색소가 적어서 하늘색인 눈동자, 아주 작은 눈동자를 가진 눈, 아예 눈동자가 안 보이는 눈, 의안을 끼고 있는 아이들의 눈도 있다.

그러나 미술 작업을 하고 있는 우리들 중에 보지 못하는 눈을 가진 사람은 단 한 명도 없다. 시력과 시야와 색깔은 다르지만 우리들의 눈은 각자 다른 방식으로 보고 있었다. 누구에게 보이는 것이 누구에게는 보이지 않는, 그렇게 서로 다른 지점에서 볼 뿐이다.

다르게 보는 눈,
우리들의 눈

"○○야 너는 어떻게 보이니?" "□□야 너는 어디까지 보이니? 여기서 내 얼굴이 다 보이니?"

나는 아이들에게 그들의 시야가 어떠한지 자주 묻는다. 대부분 아이들은 난감해한다. 작게 보여요, 흐릿하게 보여요, 물건의 형태는 보이는데 글자는 안 보여요……. 아이들 딴에는 설명하느라 하지만 잘 이해가 안 된다. 보이는 것을 말하는 것인지 이해하고 있는 것을 말하는 것인지 잘 모를 때가 많다.

대체적으로 자세히 답을 하지 않는다. 그래서 인내심을 갖고 구체적으로 물어 봐야 겨우 묘사를 한다. 이런 질문이 귀찮기도 하고

세상이 어떻게 보이세요?

생소하기도 해서 그런 것 같다. 다양한 시각적 경험이 많지 않아서 시각적 표현 어휘도 매우 한정적이란 생각이 든다. 한편으로는 보는 방식이 다른 그들에게 '보다' 관해 꼭 언어로 묻고 답하려는 것 자체가 나만의 방식을 일방적으로 강요하는 것이 아닌가란 반성도 했다.

영화 〈콘택트〉의 홍보 포스터는 어두운 하늘을 배경으로 거대한 접시 모양의 전파망원경들을 뒤로하고 주인공인 조디 포스터가 앉아 있는 장면이다. 이 포스터를 보고 있노라면 불현듯 우주가 궁금해진다. 영화 속에도 주인공이 27대의 초 슈퍼 사이즈 전파망원경 사이에서 헤드폰을 끼고 우주의 소리를 듣고 있는 장면이 나온다. 그녀가 헤드폰을 낀 것은 전파망원경이 모은 정보들을 인간이 인식할 수 있게 소리로 변환해 주기 때문이다. 그녀는 우주를 눈보다 귀로 집중해 보는 것이었고 그 장면은 무척 시적이었다.

앞이 보이지 않는 이들이 자신의 시야와 관점이 어떤 것인지 설명할 수 있도록, 그들도 알고 우리도 알 수 있는 소통 도구를 찾아야 했다. 마치 내 몸 안에 있는 기생충, 박테리아를 보려면 현미경이 필요하고, 우주의 어둠을 뚫고 별을 보려면 망원경이 필요하듯이 말이다. 이러한 새로운 도구들로 인해 세상의 일부만 보며 오랫동안 닫혀 있던 인류의 시야가 넓어지고 관점이 다채로워지지 않았는가.

나는 그 도구가 '미술'이 아닐까 생각했다. 참으로 아이러니하지

만, 시각예술인 미술이 앞이 보이지 않는 이들이 보는 방식을 보기 위한 도구가 되지 않을까? 나 또한 보이지 않는 것들을 이미지로 만들면서 역으로 내가 무엇을 보고 있는지를 알게 된다. 그리기 위해서 보는 것이 아니라 보기 위해서 그리는 것일 수도 있지 않을까. 나도 보는 것이 처음인 사람처럼, 그들도 보기 위해 그림을 그리는 것처럼 함께 작업한다면 우리는 서로 보지 못하는 것을 볼 수 있는 방식을 찾아낼지도 모른다는 생각이 들었다.

시력을 완전히 잃었다가 다시 회복한 사람은 역사상 20여 명뿐이라고 한다. 세 살 때 폭발 사고로 시력을 잃은 미국인 마이크 메이가 2001년 시력회복 프로젝트에 실험 대상으로 자원하여 죽음을 담보로 한 실험 과정을 성공적으로 마친 후에 이런 고백을 하였다.

"저는 보기 위해서 수술을 받은 게 아니었습니다. 저는 본다는 게 대체 무엇인지 알기 위해 수술을 결심했습니다."

나는 미술을 도구로 서로의 보는 방식을 알아 가는 이 프로젝트의 이름을 '우리들의 눈'이라고 지었다. 영어로는 'Another way of seeing'이다. 언어 표기는 다르나 같은 뜻을 담고자 했다. 보이는 눈이나 보이지 않는 눈이나 다 우리들의 눈이고, 관점을 다르게 하는 작업의 프로젝트라는 의미이다. 1996년에 시작한 우리들의 눈 프로젝트는 현재에도 진행 중이다.

세상이 어떻게 보이세요?

최근에 나는 이 책의 제목과 같은 질문을 전시명으로 한 대형 작품을 우리들의 눈 갤러리에서 전시하였다. 50여 명의 시각장애인을 포함한 2,000여 명의 관람객에게 ‘세상이 어떻게 보이세요?’란 설문을 하고 그 답을 모았다. 여러 다른 색의 벽 위에 우리들의 눈 로고를 넣은 배지 2,000개를 설치해 화려하고 반짝이는 동그라미의 향연을 펼쳤다. 관객이 그중 마음에 드는 배지 하나를 떼면 그를 통해 세상을 보는 나 아닌 누군가의 시선을 볼 수 있게 한 관객 참여 작품이다. 설문에 대한 2,000개의 답변 중에는 시각장애인의 답변처럼 모호한 것도 많았고 흔한 답변도 상당수였다. 잘 모르겠다, 마음에 따라, 아름답게 등등. 그리고 이런 답변도 제법 있었다.

　　‘처음 들어 보는 질문.’

　　‘세상이 어떻게 보이세요?’ 이 질문은 비시각장애인에게도 너무 생소한 질문인가 보다.

의사와
화가

미술대학을 다니던 시절 방학에는 부모님 댁으로 내려가 지냈다. 두 분이 주로 아래층을 쓰셔서 이층은 늘 비어 있었다. 나는 작업을 한답시고 온갖 미술 용품을 늘어놓고 시끄러운 음악을 틀어 놓고 넓은 공간을 뒤죽박죽 지저분한 작업실로 만들어 놓았다. 이런 나를 보며 다른 식구들은 짜증을 냈지만 단 한 사람만은 문가에 서서 흐뭇한 미소를 띤 채 예술가 흉내를 내고 있는 미대 초년생인 나를 바라보고 있었다.

　"너는 화가란 직업을 가져서 참 좋겠다. 하늘을 파랗게 그리든 빨갛게 그리든 누가 너를 비난하겠니? 다르게 할수록 오히려 남들

이 안 하는 것을 하니 창의적이라고 칭찬받고…… 난 네가 참 부럽다. 나는 바늘 하나 잘못 찔러도 죄인 취급받고 잡혀 가는데……."

미대 1학년이었던 나는 그때 처음으로 미술이 무엇인지를 아주 명쾌하고 쉽게 이해하였다. 미술이 알고 싶어서 읽었던 미학책과 미술책이 너무나 어려워 미술에서 점차 멀어져 가던 나는 그 말을 들은 이후로 다시 미술에 다가가고 싶은 마음이 생겼다. 그 말을 한 사람은 나의 아버지이다.

183센티의 큰 키에 마른 체격으로 자코메티의 조각을 닮은 나의 아버지는 작은 도시의 외과 의사였다. 실력이 좋다고 소문이 난 아버지의 병원에는 늘 환자들이 북적였다. 아버지의 병원이 있었던 충주는 1960년대 일반적인 한국 중소도시 규모에 비해 시각, 청각, 지체 등의 장애 학교가 골고루 있었던 특별한 도시였다. 장애를 가진 아이들이 다쳐서 오면 긴 줄을 서서 기다리는 다른 환자들을 제치고 아버지가 그 아이들을 먼저 치료해 주는 것을 나는 자주 보았다.

어린 나는 늘 궁금했다. 학교에서는 줄을 선 순서대로 해야 된다고, 그것이 질서라고 배웠는데 아버지의 병원에서는 장애가 있는 아이들로 인해 그 질서가 바뀌어 버리곤 했기 때문이다. 하루는 아버지에게 물어 보았다.

"왜 그 아이들이 무조건 최우선이에요?"

아버지는 1초의 망설임도 없이 말했다.

"너 대신 저 아이가 안 보이고, 너 대신 저 아이의 귀가 안 들리는 것이야. 그래서 달리 이유가 있을 수 없어."

초등학교 1학년인 나는 대체 이게 무슨 소리인가 하며 되물었다.

"내가 뭘 잘못했는데……."

그에 대한 아버지의 답은 없었다. 대답보다 더 강력한 이미지에 압도되어 그 자리에 얼어붙었던 그날의 기억이 불현듯 다시 떠오른다. 아버지와 나는 마주보고 있었다. 아니, 나는 내 키의 두 배가 되는 아버지를 올려다보고 있었다. 때마침 저물어 가는 서쪽 빛을 등에 받고 있는 아버지는 큰 기둥처럼 보였고, 나는 그림자에 묻혀서 잘 보이지 않는 아버지의 얼굴을 올려다보고 있었다. 아주 짧은 순간이었지만, 이해도 안 되는 말을 듣고 있었지만, 빛과 어둠이 연출하는 그 분위기에 압도되어 어떤 대꾸도 할 수가 없었다.

여전히 알 듯 모를 듯하지만, 아버지가 의술로 아이들을 만났듯이 나는 미술로 아이들과 함께하면서 언젠가는 아버지의 말과 행동의 뿌리를 이해할 수 있을지도 모른다는 느낌이 조금 생겼다. 나에게 아버지는 늘 남들과 다르게 세상을 보고 살았던 사람이라는 이미지가 있기 때문이다.

질문하는
미술 작품들
본다는 것과 표현한다는 것

반짝인다는 것은
어떤 거예요?

진섭이(가명)는 학교 브라스밴드에 들어가서 유포니움을 배우고 연주한다. 유포니움은 튜바와 모양이 비슷한 관악기이다. 진섭이는 키도 크고 체격이 좋아서 유포니움을 연주하는 모습이 잘 어울린다. 하루는 진섭이가 자기 악기를 가지고 미술실로 왔다. 사실 유포니움이란 악기를 본 것은 처음이었다. "와- 악기 멋있는데…… 어떤 소리가 나니? 소리 좀 내봐 줄래?" 진섭이는 능숙하게 악기를 만지더니 바로 '뿌-우-움' 소리를 냈다.

　나는 맹학교 아이들과 지내면서부터 사람의 손을 좀 더 유심히 보는 버릇이 생겼다. 손의 모양도 그렇지만 사물과 닿는 면의 모습

과 그 느낌을 본다고 할까? 달리 말하면 촉감각을 보려는 것이라고 할 수 있겠다.

"와! 근사하다. 이 악기를 만질 때 느낌이 어때?"

"사람들이 제 악기가 반질반질하고 반짝거린다고 하던데요. 맞아요?"

"응, 그렇게 말할 수도 있지."

"근데요, 반질반질한 것은 만져 보니까 감이 오는데 반짝인다는 것은 도대체 어떤 거예요?"

반짝임이 어떤 것이냐고? 아, 이런 질문도 생전 처음 듣는다. 보이지 않아서 궁금한 아이들의 질문은 거의 처음 들어 보는 질문들이 많았다. 그래서 매번 허를 찔린 듯이 당황하지만 한편으로는 마음 한가운데 파문이 생기는 듯한 신선한 충격을 받는다. 그나저나 반짝인다는 것이 어떤 건지를 어떻게 설명하지? 그것은 그냥 보면 아는 건데…….

"선생님, 저는 어둠과 빛만 구별하는 눈이라서 반짝임이 뭔지 모르겠어요."

아이는 내가 당황해하는 것을 알았는지 자연스럽게 자기 눈에 대해 먼저 고백해 주었다. 어둠과 빛만 보는 눈이라고? 그런 눈도 있나? 이런 눈을 가진 아이에게 반짝이는 시각적 현상을 어떻게 설명해야 되는 거지? 짧은 순간에 머릿속이 복잡해지고 있었다.

"음…… 그럼…… 글쎄 어쩌면 이런 것일 수도 있지 않을까?"

나는 확신은 없었지만 그래도 그 아이의 눈이 감지할 수 있는 방식을 기대하며 이렇게 제안해 보았다.

"네가 느끼는 어둠과 빛이 아주 빠르게 교대로 반복하는 것을 상상해 봐, 네가 할 수 있을 만큼 최대한 빠르게…… 빛과 어둠을……."

그 말을 들은 아이의 표정은 무언가에 몰입한 듯한 얼굴로 변해 갔다. 아이는 정말 내 말대로 어둠과 빛이 반복되는 것을 상상해 보고 있는 건가? 전등을 빠르게 껐다 켰다를 반복하면 나타나는 효과와 비슷하게나마 느낄 수 있는 건가? 설사 그렇더라도 그것이 금속 악기의 반짝임과 같은 것인가? 아이와 내가 느끼는 어둠과 빛은 같은 것인가 다른 것인가…… 나는 이내 혼란스럽고 불안해졌다. 아이에게 적당한 예를 준 것 같지 않아서 후회하고 있었다. 그런데 몇 분을 가만히 있던 아이는 "아하……" 하더니 얼굴에 미소를 지어 보인다. 무슨 뜻의 미소지? 나는 궁금했다.

"진섭아, 알 것 같니?" "네, 아, 이런 거구나."

아이는 눈웃음을 지으며 계속 혼잣말을 했다. 나는 더 이상 묻지 않았다. 우리는 굳이 서로의 느낌을 맞춰 보지 않았지만, 사실 맞춰 볼 수도 없었다. 아마 각자 알고 있는 '반짝이다'의 경험이 다를지도 모르겠다. 분명 다를 것이다. 금속 재질이 스스로 빛을 내는 반짝이

세상이 어떻게 보이세요?

다와 어둠과 빛이 교차되는 순간의 빛은 물질적으로 다르다. 그러나 진섭이가 느꼈을 반짝임의 정체가 무엇이든 간에 자신의 눈으로 이제껏 해본 적이 없는 반짝이는 이미지를 상상해 본 것, 그 자체가 그에게 반짝이는 경험이지 않았을까?

어둠과 빛만 보는 것도 보는 것이니까. 그 두 세계가 만들어 내는 반짝임은 과연 어떤 것일까? 나도 덩달아 진섭이의 눈이 되어 상상하고 있었다. 그러면서 그동안 내 머릿속에 있던 '반짝이다'라는 개념이 처음으로 낯설게 느껴지고 의심스러워졌다.

당연히 알고 있다고 생각한, 그래서 달리 생각해 본 적이 없는 것에 대해 나와 다른 눈을 통해서 접근해 보았던 그날 이후 우리는 왠지 좀 더 친해진 느낌이 들었다. 왜였을까? 반짝임 때문에 눈이 맞았기 때문일까?

자화상

예쁨과 미움은 무엇일까?

아이들은 서로 마주보고서 조심스레 상대의 얼굴에 손을 대기 시작
했다. 간지러워서, 때론 어색해서인지 아이들 사이에서는 웃음소리
와 탄성이 쏟아져 나왔다. 늘 같이 지내던 친구들이지만 서로의 얼
굴을 작정하고 만져 보기는 처음인 듯했다. 나도 그들 속으로 들어
갔다. "애들아 선생님 얼굴도 만져 봐. 사람의 얼굴은 다 다르거든."

　말이 떨어지기가 무섭게 몇몇 아이들의 손이 내 얼굴을 덮쳤다.
감히 선생님의 얼굴을 마음껏 만져도 되는 이 절호의 찬스를 놓치면
안 된다는 듯이 다들 장난기가 폭발한 듯 달려들었다. 처음의 소란
스러움과 쑥스러움이 지나가고 조금은 천천히, 조금은 진지하게 친

구들의 얼굴을 만져 보는 아이들도 보였다. 그냥 만지기에서 뭔가를 느끼고 더 찾아가면서 아이들 손의 움직임도 변해 가는 것 같았다.

"얘들아 오늘 우리, 자기 얼굴을 만들어 보자. 자기 얼굴을 표현할 때 그림으로 그리면 자화상이라고 하고 점토로 만들면 자소상이라고 한단다. 재료는 다르지만 자기 얼굴을 표현한다는 것은 같아."

옆자리 친구 얼굴 다음으로 자신의 얼굴도 만져 보기 시작했다. 나는 맹학교 초등 4학년 학생들과 자화상 만들기 수업을 하는 중이었다. 아이들을 쉽게 작업을 시작하지 못하고 점토를 만지작거렸다.

"선생님 제가 보기에는 사람은 다 똑같이 생긴 것 같은데 누구는 예쁘다 하고 누구는 밉다고 하는 건 왜 그런 거예요?"

오랫동안 점토를 만지작거리던 한 아이가 내게 물었다. 정말 궁금해서 묻는 것일 뿐인 아이의 이 간결한 질문은 도대체 아름다움은 무엇이고 추함은 무엇인가라는 철학적 미학적 질의처럼 대차게 다가왔다. 순간 나는 얼어 버렸다.

앞이 보이는 사람도 얼굴에 대해 이런 질문을 할 수 있을까? 이 아이가 "제가 보기엔……"으로 질문을 시작하는 것은 왜일까? 앞이 안 보이는 이들에게 예쁘다 혹은 밉다의 시각적 판단은 언제 생기는 걸까? 그들의 미감은 우리의 그것과 어떻게 다른 걸까? 그의 질문은 보이는 외모에 대한 것인가, 보이지 않는 내면세계에 대한 물음인가 등등 아이의 대찬 질문은 내 속에서 걷잡을 수 없이 퍼져 나갔다. 이

런 생각들에 쫓기어 나는 아이의 질문에 곧바로 답을 해줄 수가 없었다.

"글쎄 사람들이 누구 보고는 예쁘다 하고 누구 보고는 밉다고 하는지 나도 궁금한데? 한번 생각해 보자" 하고 아주 빈약한 응대를 하고 말았다. 마음 쓰기에 달린 것이 아닐까라고 답하려 했으나 그역시 빈곤했다.

그날 이후 나는 그 질문에서 헤어 나오지 못했다. 태어나서 얼마 지나지 않아 시력을 잃은 아이가 어떻게 "제가 보기엔……"이라며 확신에 찬 질문을 던지는지, '똑같이 생겼는데 왜 다른가'에서 무엇이 똑같다는 것인지. 나는 마치 암호 분석을 하듯이 단어들을 쪼개가며 질문을 곱씹었다.

내가 아이들의 질문에 매번 놀라고 고민하면 주변 선생님들은 이렇게 충고해 주었다. "애들은 원래 좀 엉뚱하게 말해요. 너무 신경 쓰지 마세요." 무심하려고 해도 그들의 질문이 너무나 또렷또렷해서 신경이 쓰이는 걸 어쩌겠는가!

정신분석학자들은 시각적으로 의미와 중요성을 획득하는 최초의 대상이 '얼굴'이라고 한다. 그 아이의 눈이 되어서 얼굴을 본다면 어떨까? 물론 불가능한 일이지만 흉내라도 내본다면, 눈을 감고 손으로 사람들의 얼굴을 만져 본다면 그 질문에 접근할 수 있을지도 모르겠단 생각에 이르렀다. 머리카락과 눈썹은 실 같은 털이고, 피

세상이 어떻게 보이세요?

부는 부들부들, 이빨은 딱딱. 이 같은 기본적인 질감은 인간 모두가 동일하게 갖고 있다. 누가 좀 더 크고 누가 좀 더 부드럽고 누가 좀 더 길고 등 구성의 차이가 있을 뿐이지 기본 구조는 모두 같다. 아이가 만져 보는 방식으로 보면 그렇지 않을까? 나는 이런 결론에 겨우 다다른 나의 상상력에 일단 만족했다.

그러나 나의 상상이 맞든 틀리든 그것이 중요한 것 같지는 않다. 그보다는 이렇게 얼굴을 본 적이 있었던가! 시각 중심의 세계에 익숙한 나에게 시각 외 다른 감각들의 세계가 던지는 질문은 충격이었다. 그들의 거침없는 호기심은 너무 익숙해서 더 이상 의심하지도 궁금해하지도 않는 것들을 흔들어 놓고 다시금 보게 하는 설렘을 안겨 주었다. 또한 이들의 궁금함은 보는 것을 믿고 그것에 안심하고 있는 우리가 미처 가져 보지 못한 어떤 것, 그 중요한 것을 놓치고 있을지도 모른다는 불안함에 휩싸이게 했다.

장애를 가진 아이들의 엉뚱함이라고 일축하기에는 무척 창의적이고 매력이 있었다. 그래서 자꾸 생각이 났다. 사소한 것도 궁금해하고 감탄하는 그들의 멋진 질문들. 그래서 예술가로서 같이 궁금해하고 그 호기심의 답을 찾아가 보기로 했다.

지도
기억을 펼쳐 보이다

앞이 보이지 않는 사람들도 시각적 표현을 통해서 자신을 드러내고 싶은 욕구가 있을까? 사람이면 누구나 갖고 있는 마음인데 이들도 우리와 같은 마음이 있다는 것이 왜 놀라운 발견처럼 느껴졌을까? 나는 시각장애의 세계에 대해 편견이 있고 잘 모르는 사람들 중에 하나였다. 나뿐 아니라 우리 대부분은 그 세계를 잘 모르고 있는 것 같다.

나는 앞이 안 보이는 이들이 어떻게 이미지를 만들게 될지 궁금했다. 궁금한 이가 나뿐만은 아니었다. 그들도 그리기와 만들기로 하는 시각적 표현에 관심이 있지만 어떻게 시작할지 몰라서 주저한

다. 그들과 미술 수업을 하면서 앞이 안 보이는 이들이 대체적으로 말하는 것을 좋아하고 말로 하는 소통에 의존하고 있는 것을 알게 되었다.

그들은 시각의 부재로 예민해진 다른 감각으로 몸에 저장한 기억과 이야기들을 가지고 있고 그것들을 어휘로 잘 풀어 놓는다. 처음에는 그들의 저장고에 무엇이 어떻게 있는지 알 길이 없다. 그곳에 다가가기 위해 내가 할 수 있는 것은 질문뿐이었다. 나의 질문은 그들이 자신의 이야기를 맘껏 하도록 마음의 문을 두드리고 그들의 질문 또한 나의 마음에 파문을 던진다.

우리나라에는 전국에 걸쳐 12개의 맹학교가 있다. 그중 인천에 있는 시각장애 특수학교는 인천혜광학교이다. 그 학교에서 자신의 도시를 그려 보는 지도 드로잉 수업을 한 적이 있다. 익숙한 학교에서 출발하여 도시로 나가면서 그들이 복잡하고 넓은 공간에서 경험했던 것들을 어떻게 표현할지 사뭇 궁금해졌다. 먼저 인천에서 어디를 가보고 싶은지를 묻는 사전 설문을 했다. 아이들은 인천시에 살면서도 이 도시를 다녀 본 적은 그다지 많지 않은 것 같았다. 의외로 대다수 학생이 인천의 대표 명소로 꼽히는 '차이나타운'을 가보고 싶어 했다.

더위가 시작되는 6월 초, 학생들과 강사들 50여 명이 학교를 떠

나 지하철을 타고 차이나타운까지 가서 자유공원 언덕을 걸어가 보고 중국집에서 짜장면을 먹고 다시 학교로 돌아오는 야외 수업을 진행하였다. 아이들이 지하철과 복잡한 시내 거리, 그리고 차이나타운에서 받은 인상이 무엇인지 무척 궁금했다.

시력이 남아 있는 약시를 가진 아이들은 자신이 본 것을 비슷하게나마 재현해 보려고 애를 쓴다. 대다수의 비시각장애 학생들이 여전히 그렇게 생각하듯이 이들도 사물을 비슷하게 그리는 것이 그림이라고 생각하는 것 같았다. 차이나타운 입구에 있는 용 조각을 그린 그림, 지하철도와 먹었던 짜장면과 거리의 모습을 연결하여 그날의 여정을 시간별로 묘사한 그림, 수많은 빨강색 간판을 본 기억으로 빨강색 바탕에 자작시를 써 넣은 그림 등이 있었다. 아이들의 그림은 다 나름의 개성이 있었다.

그럼, 앞의 사물이 거의 보이지 않는 전맹 학생들은 그날의 기억을 어떻게 표현할까? 나는 선천적 전맹인 초등학교 4학년 여학생과 작업을 하게 되었다.

"차이나타운에 갔던 날 기억나는 것이 있니?"

크레용을 만지작거리는 아이는 도통 떠오르지 않는다는 표정으로 어색한 미소를 지어 보였다. 그리고 몇 분이 지난 뒤에 작은 목소리로 대답했다.

"너무 더웠어요."

"그래 맞아, 너무 더웠지. 선생님도 그날 땀 많이 흘렸어."

나는 우리가 걸었던 길들의 풍경을 묘사하며 기억을 되살려 주고자 했다. 이야기를 다 듣고 난 아이는 이렇게 답을 했다.

"너무 많이 걸어서 다리가 아팠어요. 계단이 너무 많았어요."

그의 대답은 예상치 못한 것이었다. 그러고 보니 그랬다. 이 아이에게 차이나타운의 기억은 시각적 풍경이 아니었다. 단지 더웠고, 아팠다 등의 몸의 기억만 있을 뿐이다. 보이지 않는 그 몸의 기억을 이미지화할 수 있는 것이 계단이라고 생각했다.

"그럼 계단을 그려 볼래?"

"근데 계단이 어떻게 생겼어요?"

나는 아이를 데리고 비상구로 가서 계단을 같이 오르내렸다. 그러면서 다리가 굽어져 90도로 꺾인 모양과 직각의 계단 모양이 유사한 것을 느끼게 해주었다. 자신의 굽은 무릎과 계단의 꺾임을 번갈아 만져 보더니 알았다는 듯이 아이는 미술실로 뛰어 들어갔다. 그러나 그다음이 문제였다. 계단의 모양은 알았지만 어떻게 그려야 할지 또 막혔다. 크레용을 만지작거리고 있는 아이에게 나는 전지 크기의 종이를 펼쳐 주면서 말했다.

"크레용 두 개가 너의 다리라고 생각해 봐. 이 종이 위로 크레용이 걸어 다니는 것이라고 생각하면서 말이야."

아이의 손에 크레용 두 개를 쥐여 주고 그 위에 내 손을 얹어서

마치 다리가 걷는 듯이 크레용을 그었다. 그러자 아이는 이해했다는
듯이 만족스러운 미소를 지었다.

"그럼 다리를 무슨 색으로 할래?"

이유는 모르겠으나 아이는 핑크와 빨강을 달라고 했다. 그러고
는 양손에 크레용 하나씩을 들고 거침없이 계단을 그려 나갔다. 아
이는 그림에서만은 막대 크레용이 자신의 다리임을 의심하지 않는
것 같았다. 지하철에서 차이나타운까지 걸었던 그날의 여정을 또렷
이 기억해 내고 그 기억을 자신의 키만 한 1미터가 넘는 전지 위에
엎드려서 그려 갔다. 아이는 장소가 바뀔 때마다 색깔을 바꿔서 계
단을 그렸다. 이유를 물어 보니 그 장소마다 다른 기억이 있기 때문

세상이 어떻게 보이세요?

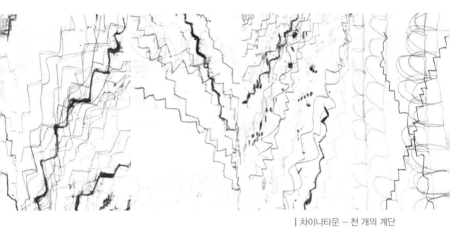

이란다. 걱정이 될 정도로 아이는 쉬지 않고 그렸다. 완전히 몰입한 듯 보였다. 어느새 전지 열 장이 이어진 대형 드로잉이 되고 있었다. 드디어 아이가 무릎을 펴고 "다 했어요"라며 일어섰다.

"아이고 다리 아파. 선생님, 제가 계단 몇 개를 그린 거예요?"

아이는 모든 기억을 다 쏟아 낸 듯 종이 위에서 몸을 일으키며 묻는다. 10미터가 넘는 대형 종이 위에 엄청나게 많은 꺾인 선들이 교차되어 있었다. 추상적이지만 그것이 누군가의 발자취라는 인상이 정확히 와 닿았다. 그리고 아름다웠다.

"몇 개를 그린 것 같니?"

"잘 모르겠어요. 엄청 많이 걸었으니깐…… 한 천 개요?"

그 아이에게 차이나타운은 '천 개의 계단'이었다. 그 드로잉은 아이 몸의 지도였고, 열 살 아이의 그림이라기에는 믿기지 않을 만큼 세련된 현대미술의 드로잉과 닮아 있었다.

'그림은 앞이 보이지 않는 자가 하는 일이다. 그는 본 것만 그리는 것이 아니라, 기억과 느낌을 표현한다.'

-파블로 피카소

세상이 어떻게 보이세요?

풍경화 |
남기고 싶은 것들 |

수업 시작종이 치기도 전에 아이들은 미술실 입구에 서 있다.

"얘들아 벌써 왔어? 자, 들어와."

교실 안으로 들어오는 모습은 전부 제각각이다. 미술실 구조가 익숙한 아이들은 성큼성큼 거침없이 들어오고 눈과 다리가 불편한 아이는 친구랑 손을 잡고 들어오고, 전맹인 아이들은 조심조심 한 걸음씩 떼면서 들어온다. 아이들은 가장 먼저 손에 닿는 의자에 앉는다. 한 의자 곁에 서너 명이 둘러서 있을 때도 있고 교실 문 가까운 쪽에 있는 책상에 몰려 앉아 있기도 한다.

그중에서 등장부터 유독 눈에 뜨이는 아이가 있었다. 아이는 아

주 힘겹게 천천히 발걸음을 옮기며 들어온다. 1미터 정도의 작은 키에 살이 많이 쪄서 퉁퉁한 얼굴, 금방이라도 튀어나올 것같이 크고 둥근 눈으로 사방을 두리번거렸다. 숨쉬기가 힘든지 입은 늘 벌어져 있고 연신 거친 숨소리를 냈다. 짧은 팔다리는 터질 듯이 부어올라 있고 손가락은 유독 짧았다. 옆에는 늘 이 아이의 손을 잡고 들어오는 키가 큰 여학생이 있었다. 그들의 모습은 흡사 영화에 나오는 키다리와 난쟁이 콤비처럼 보였다. 이 두 학생까지 자리에 앉은 뒤에야 수업이 시작된다. 이렇듯 다양한 몸을 가진 아이들이 미술실에 입장하는 시간은 제법 걸린다.

효빈이(가명)에게는 말하는 것 그 자체가 몹시 힘든 일이다. 단어 하나하나를 내뱉을 때마다 숨을 크게 쉬어야 했기에 숨소리인지 말소리인지 구분이 안 될 때도 많고, 성대에 문제가 있는 것인지 중간중간에 쇳소리가 나고 소리 크기가 조절이 안 돼서 알아듣기 힘들 때가 많았다.

"효빈아, 그만해, 무슨 말인지 하나도 모르겠어, 시끄러워!" 하며 핀잔 반 놀림 반으로 응대하는 친구들도 있었다. 이에 굴하지 않고 효빈이는 틈만 나면 자기 이야기를 계속했다. 효빈이에게 미술 시간은 그리는 것보다 수다 떠는 시간이었다. 선 몇 개를 그어 놓고는 수업 내내 이야기만 했으니까. 자기 목소리가 커서 수업에 방해가 되는 것도 눈치 채지 못하는 것 같았다. 그러나 이상하게도 그런 효빈

　　　　　　　　　　　　　세상이 어떻게 보이세요?

이가 밉지는 않았다. 그가 늘 웃었기 때문이었을까? 웃을 때면 그렇지 않아도 두꺼비처럼 튀어나온 눈이 금방이라도 툭 떨어질 것 같아 보는 사람의 마음을 졸이게 했다.

얼핏 보면 외계인 같은 울퉁불퉁한 얼굴과 뒤뚱거리는 몸짓, 거친 숨소리를 내는 효빈이가 수업에 들어오면 나는 좀 긴장이 되긴 했다. 고백컨대 처음에는 기형적인 그의 모습을 제대로 쳐다볼 수 없었다. 세상에서 처음 만나는 그 기이함과 불편함을 어떻게 대해야 할지 솔직히 몰랐다. 간혹 나한테나 아이들에게 떠든다고 핀잔을 받으면서도 결석이 거의 없었던 효빈이가 가을 학기가 되면서 결석이 잦아졌다.

"선생님, 효빈이 오늘 병원 갔어요. 검사 받으러 갔대요."

효빈이가 결석할 때마다 다른 아이들이 대신 소식을 전해 주었다.

그러던 어느 날 예고도 없이 효빈이가 미술실로 들어왔다. 오랜만이라서 그랬을까? 수백 년 만에 다시 만나는 친구인 듯이 "와! 효빈이 왔네, 하하" 하고 나도 모르게 목소리가 커져 버렸다.

"선생님 저 오늘은 그림 그려 볼래요. 저 창가로 가서 그려도 되나요?"

그렇게 묻는 효빈이의 눈빛에는 수줍음이 보였다.

"그럼, 되지! 스케치북 갖고 가. 크레용은 내가 가져다 줄게."

나는 궁금하지 않을 수 없었다. 그림을 그린다고? 무엇을 그리려고 창가로 가는 것인지? 이제껏 어느 아이도 창가에서 그린 적이 없었고 창틀이 좁아서 도화지를 올려놓을 수도 없었기에 효빈이의 행동 하나하나를 유심히 따라갔다.

그리고 잠시 뒤 효빈이가 그림 그리는 모습을 본 나는 그 자리에 얼어붙었다. 그렇게 그리는 사람은 처음 보았기 때문이다.

효빈이는 작은 손바닥 위에 올려놓은 스케치북을 자기 눈높이까지 올려서 눈을 가까이 대고 있었다. 그러다가 스케치북을 조금씩 돌려 가면서 뭔가를 그리기 시작했다. 효빈이 손바닥 위에 있는 스케치북은 조금 내려갔다, 옆으로 돌았다, 다시 올라갔다 하며 움직이고 있었다. 그렇게 스케치북의 각도를 조정하고 그때마다 효빈이의 눈도 각도를 달리하며 움직였다. 두 눈이 금방이라도 도화지 속으로 들어갈 듯, 크레용과 눈의 거리는 1, 2센티 정도로 가까웠다. 고개를 움직여서 자신의 눈이 빛을 감지하는 그 순간, 그 각도에 맞게 도화지를 움직여서 보이는 것을 그리고 있는 것 같았다. 마치 카메라 렌즈가 빛을 조절하여 포커스가 맞춰 졌을 때 셔터를 누르는 것과 비슷해 보였다.

그런 포즈로 효빈이는 30분 이상 쉬지 않고 그려 갔다. 효빈이의 몸과 스케치북이 마치 한 몸처럼 움직이고 있었다. 두어 발치 뒤에서 그 모습을 보고 있던 나는 한 순간도 눈을 뗄 수 없었다. 처음 보

세상이 어떻게 보이세요?

는 효빈이의 진지한 태도와 몰입에 방해가 될까 봐 숨소리를 죽이며 보고 있었다. 거친 숨소리와 함께 작은 몸이 비틀어지는 것을 보면서 '아, 저렇게 힘들어하면서 왜 그리려는 거지?'라는 생각도 들곤 했다.

"아, 다 그렸다. 선생님 저 다 그렸어요."

효빈이는 무심하게 스케치북을 창틀에 놓아두고 자기 자리로 돌아갔다. 얼굴에는 땀이 줄줄 흘러내리고 있었다. 때마침 수업 마침 종이 울려서 인사를 나눈 뒤 아이들을 문까지 배웅하고는 곧장 효빈이 그림으로 달려갔다. 과연 무엇을 그렸을까? 늦가을이라 서늘한데도 땀까지 흘리며 힘겹게 그린 것은 과연 무엇이었을까? 효빈이의 스케치북을 펼치는 순간 나는 숨이 막히는 듯했다.

그곳에는 풍경이 있었다. 몇 그루의 나무와 들판이 있는 아주 평범한, 우리나라 어디서나 볼 수 있는 풍경이 스케치북에 그려져 있었다. 내 눈은 자연스레 창밖을 향했다. 창밖의 풍경과 비슷해 보였다. 누가 봐도 풍경화라는 것을 알 수 있었다. 너무나 의외여서 궁금증이 폭발했다. 시력도 안 좋은데 왜 멀리 보이는 창밖의 풍경을 그렸을까? 그동안 제대로 뭘 그린 적이 없어서 몰랐는데 꽤나 묘사력이 있는 그림이었다. 이렇게 묘사력이 있는데 그동안 왜 아무것도 안 그리고 이야기만 하면서 미술 시간을 보냈을까?

효빈이에 대한 그간의 궁금함이 다시금 물밀 듯이 몰려왔다. 그

러나 그날 이후로 효빈이는 미술 시간에 들어오지 않았다. 효빈이 반 아이들을 만나면 물어 보았다. 답은 늘 같았다.

"효빈이 병원 갔어요. 뭐 검사한대요."

효빈이 담임선생님의 대답도 다르지 않았다.

그렇게 2학기가 끝났다. 난 효빈이의 그림을 간혹 꺼내 보았다. 왜 풍경이었을까? 왜 이것을 그리고 싶었을까? 중3 남자아이에게 그 평범한 풍경이 무슨 매력이 있었을까? 나는 한 장밖에 없는 그의 그림을 보고 또 보곤 했다.

겨울 방학이 지나고 맞은 새 학기, 효빈이와 같은 반 아이들의 수업이었다. 나는 시작 인사가 끝나자마자 물어 보았다.

"애들아 효빈이는? 오늘 안 오니?"

"선생님, 효빈이 죽었어요."

짧은 침묵 뒤에 어디선가 들려오는 소리였다.

"2월 달에 죽었어요. 한 달 됐어요."

"그래도 생각보다 오래 산 거래요."

"의사가 열일곱 살을 넘기지 못한다고 했었대요."

여기저기서 아이들이 효빈이의 죽음에 대해 부연 설명을 해주었다. 그 순간 나에게는 아무것도 들리지 않았다. 아무도 없는 막막한 들판에 혼자 멍하게 서 있는 느낌이었다.

세상이 어떻게 보이세요?

주변의 설명은 이러했다. 효빈이는 아주 희귀한 병을 앓고 있었다고 한다. 그 병은 내부 장기들에 비해 키나 체격이 성장하지 않아서 모든 신체 기능이 제대로 작동하지 못하고, 그래서 오래 살지 못한다고 한다. 눈도 귀도 점점 나빠지고 발음도 새고, 온몸이 부어오르고 숨도 차고, 소화 기능도 약해져서 잘 먹지도 못한다고. 근육이 약해져서 걸음도 뒤뚱거리고 손놀림도 불편해진다고. 효빈이는 금방이라도 터질 것같이 잔뜩 부풀어 오른 풍선 같은 몸으로 살았다. 그런 병이었다고 한다.

그래서 의사가 열일곱 살 정도밖에 못 살 거라고 했던 것이다. 효빈이도 그 모든 것을 알고 있었다고 한다. 알고 보니 그가 죽은 그해 그는 스무 살이었다. 의사의 진단보다 3년을 더 산 것이다. 그 3년 중에 1년을 나와 효빈이는 미술 수업에서 만났다.

또 다른 자화상
죽을 때까지 포기할 수 없는 것

효빈이의 마지막 그림이자 어쩌면 처음 완성했을지도 모를 그 풍경화를 보면 한 사람이 떠오른다. 〈잠수종과 나비〉라는 영화의 모델이된 인물이다. 그는 《엘르ELLE》라는 세계적인 패션잡지의 편집장이었던 도미니크 보비이다. 세상의 트렌드를 이끄는 최고의 감각과 열정을 가진, 문화계 사람들 사이에서 부러움의 대상인 멋진 남자였다. 그런 그가 운전 중에 뇌졸중으로 전신마비가 와서 병원으로 실려 간다. 많은 업무로 인한 극심한 스트레스가 원인이었다고 한다. 그의 온몸은 마비되었다. 스스로 움직일 수 있는 것은 오직 왼쪽 눈꺼풀뿐이었다.

세상이 어떻게 보이세요?

사고가 난 직후 달라진 자신의 몸을 보고 그는 엄청나게 좌절했다. 그렇지만 결국 움직일 수 있는 유일한 표현 도구가 된 한쪽 눈꺼풀을 사용해서 자서전을 완성했다. 그가 사용했던 글쓰기 방식은 이런 것이었다.

예를 들어 fashion이란 글자를 쓰고 싶다면, 조수가 알파벳 24자가 적인 판을 보여 주고 a부터 차례로 한 자 한 자 가리킨다. 맞으면 한 번 깜박, 틀리면 두 번 눈꺼풀을 깜박인다. f에서 그는 한 번 깜박, 그리고 다음 글자인 a로 돌아갈 때까지 다른 알파벳들을 지나가야만 다음 글자 a를 더하는 방식으로 한 단어, 한 문장씩을 써내려갔다. 이런 식으로 힘겨운 의사소통을 하면서 2년간 온몸의 힘을 모조리 소진해 자서전을 완성하고 몇 달 뒤에 죽음을 맞이한다. 이 영화를 만든 감독은 줄리안 슈나벨이란 미국 화가이다.

인간이 죽을 때까지 포기할 수 없는 것은 자신을 표현하고 싶은 마음이 아닐까? 이 영화도 같은 메시지를 담고 있었고 인간이란 자신을 표현하는 존재임을 각인시켜 주었다.

효빈이의 풍경화도 나에게는 도미니크 보비의 자서전과 다르지 않았다. 짧은 한 문장을 말할 때에도 숨이 차오르고 초점을 맞춰서 보기에도 부족한 시력을 가졌으며, 30분 서 있으면 온몸이 땀으로 범벅이 되는 허약한 몸을 지녔지만 그는 늘 자기를 표현하고 싶어 했다. 나에게는 그 표현이 자화상이 아니라 풍경화였기에 더욱 잊을

수 없게 된 것이다.

아주 오래전에 읽은 것이라 저자 이름은 기억나지 않는데, 어떤 미술사가의 책에서 유럽의 풍경화에 대한 인상적인 해석을 읽은 적이 있다. 그의 해석에 따르면, 풍경화는 단순히 보이는 자연의 풍경을 묘사하는 것이 아니라 '개인indivisual'이란 새로운 개념을 나타내는 수단이라고 했다. 봉건 시대에서 근대 사회로 나아가면서 개인·시민의식이 생겨나고 그들이 자신을 드러내는 도구로 풍경화라는 장르를 이용했다고 한다. 그림 속에 있는 들판, 숲 등은 자연이 아니라 고유한 개인성과 그 소유물의 표현이라는 것이다. 이때 개인을 뜻하는 영어 In-di-vi-sual에서 개인이란 보는 것(vi)으로 나뉘는(di) 존재라는 뜻이다. 너와 내가 다른 것은 먹는 것, 입는 것이 달라서가 아니라 보는 것이 달라서 구별된다는 것이 그의 해석이었다. 즉 내가 보는 풍경이 나의 존재를 드러낸다는 관점은 보는 것이란 무엇인가라는 화가로서의 궁금함을 자극했다.

나는 효빈이의 풍경화 앞에서 많이 울었다. 왜 그렇게 많은 눈물이 났는지 모르겠다. 지금 그 그림은 없지만 20년이 지난 지금도 나는 그의 모습과 그의 그림을 또렷이 기억하고 있다. 효빈이의 풍경화는 바로 효빈이 그 자체, 그의 또 다른 자화상으로 보였다.

자화상self-portrait의 뜻을 보면, 초상을 그리다란 portray는 '끄

집어내다', '발견하다', '밝히다'라는 의미를 가지고 있는 라틴어 portrahere가 그 어원이라고 한다. '자아'라는 뜻의 'self'와 초상화 'portrait'가 합해진 자화상 self-portrait는 '자신을 끄집어내다'라는 의미를 갖는다. 자신을 그림으로 끄집어내어 드러내는 일은 전문가에게도 결코 쉽지 않은 일이다. 그렇지만 자신에 대해 이해하고 표현하는 것만큼 중요한 일이 또 있을까? 내가 누구인지, 무엇을 원하며 어떻게 살아가고자 하는지를 스스로 이해해야 어떻게 무엇을 지향하며 살아갈 것인지 방향을 정할 수 있을 것 같다.

그러니 어떤 몸을 가졌든 인간은 죽을 때까지 포기하지 않고 자신을 표현하여 그 존재를 알리고 인정받고 싶은 마음이 있지 않을까? 앞이 보이지 않는 사람들 역시 이미지로 자기를 표현하고 싶어 하는 것은 너무나 당연한 일이 아닌가! 그런데 앞을 보는 우리 대부분은 그 사실을 잘 모르고 있을 뿐이다. 어쩌면 앞이 보이지 않는 이들의 세계를 가장 창의적으로 보여 줄 수 있는 것이 미술일지도 모른다는 것을 세상은 아직 잘 모르고 있는 것 같다.

사진
바람도 찍을 수 있나요?

주변에는 자기애가 남달리 강해서 자기가 하는 것들에 의미를 부여하고 그것을 알리는 방법들을 고민하고 남보다 적극적으로 드러내는 사람들이 늘 있다. 너무 나댄다고 미움을 받기도 하지만 그런 적극성이 없으면 그가 무슨 생각을 하는지 잘 모를 때도 많다. 그리고 그러한 능력이 커지면 예술적 소질이 있다고 인정을 받기도 한다.

려원(가명)이가 그런 아이였다. 화제가 무엇이든 결과적으로 '나는 이렇게 표현했어요'라며 글쓰기나 그림으로 보여 준다. 그러다 보니 곧잘 하게 되고 급기야는 주변의 시선을 받는 목표에 도달할 때도 많았다. 려원이는 매번 미술 시간에 완성한 자기 작품을 어느

세상이 어떻게 보이세요?

새 휴대폰으로 찍어 놓았다. 그리고 비시각장애인 선생님들과 친구들에게 보여 주는 것이었다. 일종의 온라인 갤러리을 만들어서 관객을 끌어들이는 것이다. 나는 그 모습에 충격을 받았다. 그는 태어날 때부터 세상을 본 적이 없는 전맹 학생이었기에 더욱 놀라웠다.

려원이는 카메라를 이용해서 자신의 작품을 알리는 방법을 선택했다. 안 보이는데 사진을 찍는다고? 어느 날 나는 아이에게 휴대폰 갤러리를 하게 된 이유를 물어 보았다. "그림이 커서 들고 다니면서 보여 줄 수가 없고요, 내 작품에 대해 사람들이 어떻게 생각하는지 알고 싶었어요. 그리고 나중에라도 사람들이 본 것을 얘기해 주면 기억할 수가 있잖아요."

무엇이 저 아이가 사진으로 사람들과 소통하고 싶게 만들었는지 궁금해졌다. 찍기와 보여 주기를 반복하는 려원이를 보면 주변 사람들의 애정과 인정을 원하는 그 또래 여느 아이들의 모습과 다르지 않았다.

려원이로 인해 나는 아이들과 본격적으로 사진 수업을 해볼까 하는 생각을 하게 되었다. 그림이나 조각처럼 사진도 자기표현의 도구이니까. 그러나 그 발상은 그림, 조각 수업보다 훨씬 더 많은 의혹과 저항을 받았다. "말이나 돼요? 그림이나 조각은 그래도 이해가 되는데 사진이 어떻게 가능하냐고요, 안 보이는데?" 어느 유명한 사진

작가는 시각장애인이 사진을 찍는다는 것은 '넌센스'라며 한마디로 일축해 버렸다. 일반적으로 우리에게 '카메라의 렌즈가 곧 눈'이라는 이미지가 너무 강했던 것일까? 나 역시 마음은 굴뚝같았으나 어떻게 시작해야 하는지 몰랐다. 그러던 중 한 영화에서 또 한 명의 려원이를 보면서 용기가 생겼다.

호주 출신 감독의 작품 〈Proof(증거)〉였다. 스토리는 대략 이러하다. 주인공 소년은 병약한 엄마와 단둘이 살고 있다. 늘 혼자 있는 소년은 자신이 시각장애인이기 때문에 엄마가 자신을 싫어하고 속인다고 생각한다. 그러면서 엄마에 대한 오해가 쌓이고 매사를 불신하게 된다. 엄마에게서 카메라를 선물 받고 주인공은 주변의 풍경들을 찍기 시작한다. 엄마가 늘 설명해 주었던 정원도 찍는다. 엄마의 말이 사실인지 아닌지 증거물로 갖고 있다가 언젠가 확인하고 싶었기 때문이다. 그에게 사진은 진실을 증명하는 증거였다. 주인공의 세상에 대한 불신은 여자와 친구 관계로 인해 더욱 극에 달하다, 결국 화해 무드로 접어들며 영화는 끝이 난다.

이 영화를 통해서 나는 려원이의 사진 찍기에서 한 발 더 나아가게 되었다. 그것은 사진 읽기 때문이었다. 주인공은 자신이 사람들에게 들은 것이 사실인지 알고 싶어서 들은 것을 찍고 단골 카페 직원에게 읽어 달라고 한다. 그들의 진실을 확인하는 것이다. 엄마가 죽은 뒤에 정원 사진을 통해서 엄마가 거짓말을 하지 않았다는 것

세상이 어떻게 보이세요?

을 알게 된다. 결론적으로 말하면 이런 사진 찍기와 읽기를 통해서 주인공은 불신했던 자신과 주변 사람들과 화해하는 것이다. 즉 다른 관점으로 세상을 보기 시작한 것이다.

때마침 고민하고 있던 내용이라서 나는 그 영화에 폭 빠졌다. 그리고 실화든 아니든 그 영화 주인공의 행동과 말을 믿고 그의 방식을 따라 해보는 것으로 맹학교의 수업을 시작해도 되겠다는 생각을 했다. 카메라가 필요했다.

주변의 지인들에게 이 과정을 설명했다. "그래서 카메라가 필요해요. 12대. 이왕이면 새 모델이었음 좋겠어요. 도와줄래요?" 나를 믿어 주는 친구들은 그 자리에서 승낙했고 당시 최신 모델이던 핑크색 소니 디지털 카메라 12대를 사주었다.

그 덕에 2008년 맹학교 정규 미술 수업에서 국내 최초로 시각장애인 사진 수업이 본격적으로 시작되었다. 중학생들을 대상으로 첫 수업을 사진작가에게 맡겼다. 그리고 사진작가는 아니지만 카메라를 잘 다루고 창의력이 있는 영화감독, 건축가, 미술가, 작가들을 티칭 아티스트(예술 강사)로 참여시켰다. 다양한 상상력이 필요한 새로운 시도라서 꼭 사진 전공자만이 선생일 필요는 없을 거란 생각이 들어서였다. 여기에 모인 예술가들도 시각장애인과의 사진 수업은 처음이라 말이 강사지, 예술가나 아이들이나 많은 시행착오를 할 각오를 하고 서로 배우자는 마음으로 시작했다.

카메라를 잡는 법에서부터 기본적인 카메라 지식과 촬영 방법들은 배울 필요가 있었다. 다음 고민은 '거리'였다. 아이들은 멀다 가깝다, 크다 작다 등의 단위 개념에 익숙하지 않았다. 10센티의 거리를 가늠하는 것은 눈이 아니라 손바닥으로, 30센티 떨어져서 찍기는 팔꿈치에서 손끝까지의 거리로, 1미터는 양손을 펼친 만큼 등등, 자신의 몸을 기준으로 거리감을 배우기 시작했다. 뜻밖에도 그것이 사진 찍기를 배우는 시작이기도 했다. 강사들이 예술가들이다 보니 교과서적인 이론을 앞세우기보다 현장의 상황과 아이들의 반응에 집중하고 순발력으로 하나하나씩 문제를 해결해 나갔다.

나도 보조교사로 참여했다 나의 파트너인 인우(가명)는 중학생 뮤지션이다. 어릴 때부터 드럼과 노래를 잘했는데 학교를 졸업한 후에 그가 어느 오디션 프로그램에 출연했다는 소식도 들려왔다. 인우의 감각을 익히 알고 있던 나는 그가 카메라를 어떻게 이해하고 다룰지 흥미진진했다. 카메라 잡는 것부터 달랐다. 그에게는 렌즈가 정말 눈인 듯 보였다. 셔터를 누르는 순간 대상에게 받은 생각과 느낌이 담긴다고 생각하는 것 같았다. 그가 전등을 켜지 않은 어두운 방에서 스스로 대상을 찾아 사진을 찍는 모습은 숲 속을 종횡무진 달리는 보호색을 띤 곤충의 움직임을 연상시켰다.

우리도 사진 읽기를 했다. "둥근 태양이 뿌옇게 찍혔고 왼쪽에는 나뭇가지들이 보이는데 학교 운동장 구석에 있는 나무 같아. 학교

세상이 어떻게 보이세요?

정문이 조금 보이고, 언제 찍은 거야?"

"며칠 전에 운동장을 걸어가는데 뒤통수가 왠지 따뜻해지는 것 같았어요. 기분이 좋더라구요. 그래서 바로 뒤돌아서 카메라를 머리 위로 번쩍 올려서 찍었어요."

어느 날의 촬영 주제는 가을이었다. 인우와 나는 가을이란 계절의 느낌, 추억, 장소들을 번갈아 이야기했다. 사진 수업의 반을 수다로 보낸 것은 태어날 때부터 전맹이었던 그가 가을의 이미지를 스스로 찾을 수 있도록 하기 위해서다. 그리고 그가 촬영하러 간 곳은 학교 교내 식당, 그것도 설거지를 하는 개수대 근처였다. 그에게 가을 하면 생각나는 것은 엄마였다. 엄마가 작년 가을에 학교에 오셔서 설거지 봉사를 하셨다고 한다. 그 물소리와 그릇 닦는 소리는 엄마였고 그 조합이 인우에게 남겨 두고 싶은 가을의 한 장면이었다. 인우는 식당 개수대 근처에 가서 스스로 위치를 잡더니 셔터를 눌렀다. 미처 설거지를 끝내지 못한 급식판들 위로 수도꼭지에서 두툼한 물줄기가 콸콸 쏟아지고 있는 장면이었다. 설명이 없어도 사진 자체로 스토리가 있어 보였다. 설명을 들으면 그 평범한 설거지대가 정말 달리 보인다.

대부분의 맹학교 아이들은 인우같이 카메라를 대했다. 소리를 찍고, 온도를 찍고, 냄새를 찍고, 만져서 확인되는 것들을 찍었다. 어느 날 야외촬영을 나갔다. 한 아이가 묻는다.

"선생님 바람도 찍을 수 있나요?"

왠지 그들은 찍을 수 있을 것 같았다. 그런 상상력이 있으니 말이다.

놀랍게도 외국에서는 시각장애를 가진 사진작가들의 활동이 매우 활발하다. 그들의 작품 스타일도 매우 독창적이고 다양하다. 그들 모두를 대변하는 한 작가의 말을 기억하고 있다. 조각가로 활동하다가 중도실명을 하여 사진을 찍기 시작한 미국의 맹인 사진작가 앨리스 윙월Alice Wingwall의 고백이다.

"나는 시력을 잃었지만 시각화하는 능력까지 잃은 것은 아니다."

방 안의 코끼리

보이지 않는 것과
보려 하지 않는 것

마법은
이런 느낌일까?

"10시면 엄마가 자라고 방에 불을 끄거든요. 동생들은 자는데 저는 책을 읽을 때도 있어요. 요즘《해리포터》를 읽는데 이불 안에 책을 넣고 읽으면 엄마도 몰라요. 불 꺼도 상관없고요, 히히."

소윤(가명)이는 비밀스러운 자신의 독서를 무척 즐기는 듯했다.

《해리포터》시리즈가 한국에 출판되어 인기를 끌고 있을 때였다. 1편이 출판되고 2편이 나올 즈음이 되어서야 점자 인쇄로 된 1편 점자책을 겨우 읽어 볼 수 있었다. 주위는 조용하고 깜깜한데 이불 속에서 도돌도돌한 점자를 한 자 한 자 만져 가며《해리포터》를 읽고 있는 아이의 손끝이 떠올랐다.

세상이 어떻게 보이세요?

점자책을 본 적이 있는가? 그것은 온통 하얀색으로 된 책이다. 표지를 제외하고는 다른 색은 없다. 첫 장을 펼치면 오돌도돌한 무수한 작은 점자들이 가득한다. 점자를 읽지 못하는 사람에게 그것은 읽는 책이라기보다 단색조의 입체 그림 모음집 같다. 하얀 눈이 소복이 내린 땅 밑에서 올록볼록 튀어나오는 공기 방울들의 행렬 같은 시적인 미감을 주기도 한다.

점자책은 대체로 무척 두껍다. 점자로 한 단어는 쓰려면 보통 글자의 3~4배의 공간이 필요하기에 장수가 그만큼 늘어난다. 교과서 한 권이 보통 법전 정도의 두께지만 막상 들어 보면 생각보다 가벼워서 마치 공기를 담고 있는 상자 같다는 착각이 들 정도이다. 점자책을 처음 보는 사람들은 와 하는 탄성과 함께 자동적으로 손으로 점자를 훑어간다. 손끝과 손바닥을 스치는 점자의 느낌이 정말 특별하기 때문이다. 글이라기보다 특별히 두둘두둘하게 짠 옷감을 만지는 것 같기도 하다.

"소윤아 요즘 읽은 것을 만들어 볼래? 독후감은 주로 글로 쓰지만 만들 수도 있거든."

시공간을 넘나드는 《해리포터》의 이야기가 흥미진진하지만 어릴 적 시력을 잃은 소윤이에게 이야기를 이미지로 바꾸는 것은 너무 생소한 일이었다. 물론 그런 시각적 해석은 시력과 상관없이 누구에게나 쉽지 않은 고난도의 창작 작업이다. 나는 말을 꺼냈지만 과연

어릴 때 시력을 잃어서 이미지가 거의 없는 초등학교 5학년 학생이 할 수 있는 작업인지 잠시 멈칫하게 되었다. 그런데 소윤이는 '못할 것 같아요'라는 말을 하지 않았다. 나는 미술실을 둘러보며 눈에 띄는 여러 가지 재료들을 소윤이에게 갖다 주었다. 그 가상의 이야기가 이미지로 변하는 데 재료가 되도록 말이다. 구슬, 털실, 비즈, 천 조각, 노끈, 종이, 점토, 크레용, 철사 등등.

소윤이는 작업 책상 위에 펼쳐 놓은 재료들에 다가갔다. 하나씩 만지작거리다 슬쩍 냄새도 맡아 보고 흔들어 소리도 내보고 손등으로 스윽 훑기도 했다. 한참을 그렇게 재료 탐색을 하고 있었다. 소윤이의 표정을 보니 어떻게 시작을 해야 하는지 좀처럼 작업의 실마리가 풀리지 않는 것 같았다.

"소윤아 선생님도 그 책 읽었는데 정말 재밌었어"라며 내가 홀딱 빠져 버렸던 장면을 말해 주었다. 소윤이도 좋아하는 장면들을 기억해 내면서 우리 두 사람은 지하철역의 벽을 뚫고 마법학교로 가는 장면에서부터 마법사의 지팡이로 없었던 물건을 만들고 사라지게도 하고, 공중을 날아다니고 주술을 외우며 시공을 넘나드는 해리포터의 이야기에 열을 올렸다.

"소윤아, 근데 마법은 어떤 느낌일 것 같아?"

"음…… 글쎄요, 마법이 왠지 이것저것 막 섞여 있는 것 같아요."

나는 소윤이에게 여러 재료 중에서 매우 추상적이고 개인적인

세상이 어떻게 보이세요?

느낌이지만 판타스틱하다고 생각되는 것들을 고르게 했다. 반질반질, 꺼칠꺼칠, 미끈미끈, 오돌토돌, 퍼석퍼석, 따끔따끔, 부들부들, 찰랑찰랑, 스윽 슥…….

소윤이는 심사숙고해서 고른 재료들을 가까이 끌어 모으기 시작했다. 상상 속 이야기와 손끝의 감각이 서로 영감을 주고받기 시작했는지 만지작거리던 재료들은 소윤이의 손에서 날실과 씨실처럼 서로 엮어지고 있었다. 털실과 철사와 구슬이 서로 얽혀서《해리포터》의 마법사의 돌 이야기는 마치 큰 그릇을 연상케 하는 원통의 모습으로 서서히 드러나기 시작했다.

소윤이는 대학에서 사회복지를 전공하고 지금은 특수학교의 정식 교사가 되어 아이들을 가르치고 있다. 나와 소윤이는 지금도 연락하고 종종 만나기도 한다.

나는 소윤이를 만날 때마다 여전히 감탄한다. 소윤이의 패션 때문이다. 전속 스타일리스트가 따로 있나 싶을 정도로 머리에서 발끝까지 색깔도 맞추고 멋지게 꾸미고 나온다. 대부분의 시각장애인들이 자기 꾸미기에 소극적인 것에 비하면 그녀의 패션 감각은 남달랐다.

"저는 저를 꾸미는 것이 너무 재밌고 즐거워요. 사람들이 예쁘다고 해주면 기분 좋죠. 쇼핑을 가서 만져 보고 꼭 색깔을 물어 보고 나름대로 상상해서 코디해요. 요즘은 주변 사람들이 저한테 코디해

달라고 부탁하고, 학교에서는 학교 인테리어를 맡기셨어요. 웃기죠? 안 보이는 저에게 학교를 멋있게 꾸미라고 하다니요, 하하."

그러면서 이 말을 더한다.

"그래서 선생님에게 감사해요. 사람들이 옷 색깔이 잘 어울린다고 할 때 그것이 무슨 말일까 상상해 봐요. 그게 미술 시간에 배운 거예요. 맨날 상상해 봐 그러셨잖아요. 미술 시간 덕에 센스 있는 시각장애인이 된 것 같아요. 진짜로요."

한참 뒤 교사가 된 소윤이를 만났을 때 궁금했던 것을 물어 본적이 있다.

"소윤아 너에게 미술 시간은 뭐였는데?"

늘 명쾌하게 대답하는 소윤이는 이 질문에 답하는 데도 한 치의 주저함이 없었다.

"뭐든지 해볼 수 있는 시간이었다는 기억이 제일 크게 남아요. 지금 생각해도 너무 재밌었던 것 같아요."

헬렌 켈러도 그와 비슷한 말을 했던 것 같다. '듣기만 한 것은 잊어버리고, 본 것은 기억되지만, 해본 것은 이해할 수 있다'고.

그 만남 이후 소윤이가 그때 다 말하지 못했던 미술 시간에 대한 고백을 기고한 것을 읽은 적이 있다.

"시각장애 아이들에게 미술을 가르친다는 것은 듣기만 해도 정말 놀랍고 당혹스러운 일이다. 나도 처음에는 그것이 무슨 의미인지

| 해리포터와 마법사의 돌

잘 몰랐다. 그런데 내가 교사가 되고 보니 어렴풋이 알 것 같다. 시각장애인에게 미술은 단순한 과목을 넘어서 우리의 몸이 가진 다름과 그의 가치를 재발견하는 교육적 도구였다는 생각이 들었다. 그래서 어려운 일이지만 시각장애인에게 미술을 가르치는 일은 매우 중요한 일이며 꼭 가르쳐야 할 필요가 있는 일이다. 눈이 보이지 않기 때문에 자신과 세상을 탐색하고 표현하는 것을 누군가는 나서서 전문적이고 체계적으로 가르쳐 주어야 한다. 그로 인해 센스 있고 미적 감각이 뛰어난 시각장애인들이 한 명씩 등장하게 될 것이다."

세상이 어떻게 보이세요?

안 보이는 아이들이 미술을?

"안 보이는데 미술을 해서 뭐하나 쓸데없이. 그 시간에 영어나 안마를 해야지 쯧쯧."

실제로 몇몇 맹학교 선생님들이 나를 스쳐 가며 던진 말이었다. 미술보다는 현실에서 좀 더 쓸모 있는 교육이 우선되어야 한다는 말이었다.

빵과 장미가 동시에 있어야 사람다운 삶을 산다는 것은 우리 모두가 잘 알고 있는 사실이다. 그리고 이 두 가지는 모두 배움을 통해서 얻을 수 있는 것이다. 우리가 어릴 때부터 미술을 접하고 초·중·고등학교에 걸쳐서 미술 수업을 받는 것은 꼭 직업을 갖기 위한

목적 때문은 아니지 않은가. 빵과 장미가 동시에 필요한 것은 앞이 보이지 않는 아이들에게도 예외는 아니다.

보이지도 않는데 굳이 그림까지 배워야 하나? 왜 미술을 배울까? 화가인 나도 이 아이들을 보며 새삼 자문해 본다.

"얘들아 아직 시작종 안 쳤는데, 좀 기다려."

아이들은 수업이 시작되지도 않았는데 이미 미술실 입구에 서서 기다리고 있다. 매번 그런다.

"왜 하필 미술 시간이랑 겹치게 학교 행사를 하는지, 오늘 미술 못 해서 속상해요." 학교 행사로 어쩔 수 없이 휴강을 하게 될 때 미술실을 나가는 아이들의 푸념이다.

"화장실 안 가도 되니?"

"이거 다 만들고 갈 거예요. 참을 수 있어요."

나에게도 저들처럼 일주일이 기다려지는 수업이 있었던가? 미술의 무엇이 어린 소년이 화장실 가는 것도 참게 만드는지 너무나 궁금했다. 안 보여서 미술이 필요 없을 것이라는 일반적인 생각과는 참 다른 현실이 아닐 수 없었다.

우리 사회에서 안 보인다는 이유만으로 이 보편적인 미술 교육의 기회가 시각장애 아이들에게는 주어지지 않는다는 것에 의문이 생겼다. 나는 동등한 기회에서 소외된 아이들과 함께 그 의문들을 풀어 가는 작업을 해나가 보기로 했다. 아이들에게 맞는 미술 작

세상이 어떻게 보이세요?

업의 방법론과 더불어 사회적 공감대를 만들어 내는 것까지의 길고 큰 프로젝트가 시작되었다. 처음에는 예술가로서 아이들과 함께 작업하는 것에서 출발했으나, 이것은 미술 시간에 그치는 일이 아니라 우리 사회의 기존 이슈들과 부딪치고 탐색하고 영향을 주고받으며 새로운 관계의 패러다임을 만드는 일이기도 했다.

초등학교 3학년 때부터 미술 수업을 하고 이제 중학생이 된 채호(가명)에게 물어 본 적이 있다.

"채호야 너는 미술 하면 무엇이 떠오르니?"

"제가 전맹이라서 예전에는 이미지가 다가가지 못하는 것이라고 생각했어요. 그런데 요즘은 자유가 떠올라요."

왜 코끼리가 방에 있지?

'방 안의 코끼리elephant in the living room'는 이런 경우에 쓰는 영어 관용구이다. 명백한 사실이고 그것을 모두가 알고 있으나 굳이 입으로 꺼내서 문제 삼고 싶지 않는 주제들, 즉 인종 차별, 여성 인권 같은 무시하지는 못하지만 회피하고 싶은 문제들, 해결도 잘 안 되는데 굳이 드러내서 관계를 불편하게 만들거나 자신이 위험에 처하기 싫은 주제들, 이처럼 외면하고 싶지만 그럴 수 없는 사회의 많은 문제들에 대한 위트 있는 표현이다.

상상해 보라! 좁은 방에 지상에서 가장 큰 동물이 떡 버티고 서

있는 것을. 덩치가 산만 하니 쉽게 치워 버릴 수도 없고 시야를 가리니 답답하고 그 육중한 움직임이 무섭고, 뭐 그런 기분이 들지 않겠는가. 그래서인지 사회 문제를 풍자하는 미국의 래퍼들이 가사에서 자주 쓰는 표현이기도 하다. 우리 사회에서는 무엇이 'elephant in the living room'일까? 장애도 그중 하나가 아닐까?

가지 않은
길

2008년 가을, 서울 정독도서관에서 낯선 주제로 포럼이 열렸다. '시각장애인 미술대학 교육의 가능성을 찾아보다'가 그 포럼의 주제였다. 처음 들어 보는 주제에 관심을 보이는 사람들도 있었지만 대체로 이런 반응이었다.

'잘 보이지도 않는데 굳이 미술대학까지 왜 가려 하는가.'

더 나아가 이런 반응도 많았다. '비장애 아이들도 미대 졸업하고 취직이 어려운데 어떻게 하려고!' 더 심한 반응도 있었다. '네가 뭔데 아이들에게 헛바람을 넣느냐, 애들 미래를 책임질 수 있느냐'고 그 포럼을 기획한 나에게 노골적인 비난을 퍼붓기도 했다.

이런 비난에도 포럼을 열게 된 동기에는 한 학생이 있었다. 어느 날 미대에 가고 싶어 하는 맹학교 학생이 있다는 얘기를 듣게 됐다. 당시 고2였던 그 여학생은 시력이 좀 남아 있는 약시이고 현재 학원에서 미술을 배우고 있는데 미대에 무척 가고 싶어 한다는 것이었다.

그 소식은 내 마음속에 있던 어떤 불씨를 되살려 주었다. 앞이 안 보이는 아이들과 미술 작업을 하면서 언젠가는 이들 중에 누군가가 미술대학을 가고 싶어 할지도 모른다는 예감이 들었던 것이다. 상당 수 아이들이 미술대학에서 공부할 수 있는 충분한 자질이 있었고, 한편으로는 같이 공부하는 비장애 학생들과도 긍정적인 영향을 주고받을 것이란 확신이 있었다. 그러니 그때를 위해 준비해야 하는데 하는, 마치 숙제를 미루고 있는 듯한 미진함이 늘 마음 한편에 있던 터였다.

시기적절하게도 '우리들의 눈'이 설립 10주년을 맞아 기념행사로 문화관광부 지원을 받아 한국과 일본의 시각장애 학생 작품전과 이 포럼을 동시에 주최할 수 있었다. 포럼에는 미술대학 교수, 통합교육연구자, 한국과 일본 맹학교 교사, 시각장애인 그리고 변호사도 초대하여 한국에서 시각장애를 가진 학생들이 미술대학에 입학할 수 있는 가능성과 법적인 환경까지도 논의하였다. 발표자들 모두에게도 낯설고 불확실한 의제였지만 서로의 의견을 경청하면서 필요한 도전으로 받아들여 주었다. 발제를 한 변호사는 이들의 미대 진

학은 법적으로 문제가 없으며 오히려 인권 차원에서도 교육의 기회가 주어져야 한다고 강조하였다. 그 포럼에 나는 몇몇 후원자도 초대를 했었다. 그 학생의 미대 진학 준비에 드는 비용을 지원하는 후견인 역할을 부탁드리기 위해서였다.

그런데 얼마 후 그 학생이 미대 진학을 포기했다는 소식을 듣게 되었다. 아이는 졸업 후 미래에 대한 불안, 준비 비용에 대한 부담, 주변의 회의적인 반응 등 자신의 의지만으로 이겨 내기에는 벅찬 현실 속에서 끝내 포기한 것 같았다.

그리고 6년이 지난 2014년, 미대를 가고 싶다는 또 다른 맹학교 학생이 나타났다. 이런 학생이 있는데 도와줄 수 있느냐는 담당 교사의 전화에 나는 1초도 망설이지 않고 돕겠다고, 알려 줘서 감사하다고 인사했다. '우리들의 눈'과 나는 아이의 후견인이 되어 개인 교사도 찾아주고 1년간의 수업 비용과 재료비, 교통비 등을 지원하고 장애인 특혜 전형에 대한 진학 정보를 수집하느라 고3 수험생을 둔 엄마처럼 동분서주했다. 그러나 미술대학으로 진학한 사례가 없는 맹학교 교사들은 어리둥절해했고 가족들조차도 아이의 도전에 반신반의했다.

아이는 열심히 준비했으나 1차 시도는 실패로 끝났다. 학생의 실력 때문이 아니라 전혀 예상치 못한 일 때문이었다. 가족들이 실수로 원서에 지원하는 과의 이름을 조형예술과가 아닌 생활예술과로

틀리게 쓴 것이다. 원서가 엉뚱한 과에 접수되어 면접에 불참, 결국 불합격이 되었다. 나중에 들어 보니 가족들은 '생활' 자가 들어가서 생활에 도움이 되는, 즉 졸업하면 취직되는 과로 생각했다고 한다. 그 사실을 알았을 때 그간 온 힘을 다해 도왔던 나는 다리의 힘이 확 풀렸다. 그러나 앞이 안 보이는 학생이 미술대학에 가려는, 가보지 않은 새로운 길을 만드는 과정에 일어날 수 있는 수만 가지 변수 중 하나가 아니겠는가라고 스스로 위로할 수밖에 없었다.

"다시 해볼래? 선생님은 네가 원하면 그렇게 하길 바라. 겨우 한 번 떨어진 건데 뭐. 1년 또 같이 해보자 응?"

낙담한 아이는 다시 1년을 준비해서 결국에 미술대학에 진학했다. 현재 대구대 회화과에 재학 중이다. 이로 인해 한국 최초로 시각 장애를 가진 학생들의 미대 진학을 지원하는 '우리들의 눈' 프로젝트가 본격적으로 가동되었다. 그 이름은 '가지 않은 길 프로젝트the road not taken project'이다. 우리가 익히 알고 있는 로버트 프로스트의 시 제목을 빌려 왔다.

우리나라 최초의
코끼리

어느 해인가 캄보디아로 여행을 갔을 때였다. 여행 중에 우연히 들판을 천천히 걸어가는 코끼리를 보게 되었다. 만화나 영화도 아니고 서커스장도 동물원도 아닌 곳에서 살아서 움직이는 코끼리를 본 것은 그날이 처음이었다. 무심히 걸어가는 코끼리를 보고 있는데 난데없이 이런 느낌을 들었다.

'그가 우리를 재빨리 근원으로 데리고 가는 듯한……'

나는 평소에 동물에 그다지 관심이 없는 편이었고 코끼리에 대해 아는 것도 별로 없는데 말이다. 아무튼 너무 예기치 않은 맥락에서 불쑥 들어온 그 한 문장에 놀랄 수밖에 없었다. 그리고 이 느낌

은 모른 척하기에는 너무 선명했다. 저렇게 천천히 걷는, 다리가 무거워서 빠른 속도를 낼 수 없는 코끼리와 '재빨리'라는 표현은 참 안 어울리는데. 그리고 근원은 또 뭐야.

그 들판에서 보았던 코끼리의 뒷모습이 계속 눈앞에 아른거렸다. 코끼리란 세 글자가 눈에 띄면 잠시 멈추게 되었다. 안 보던 동물 다큐 프로그램도 찾아보고 코끼리 관련 기사도 눈에 들어오기 시작했다. 코끼리를 검색어로 자주 치곤 했다.

그러던 중 인상적인 책을 발견했다. 《코끼리 사쿠라》라는 제목의 책이다. 김황 작가가 현재 서울대공원 동물원에 있는 '사쿠라'라는 이름을 가진 코끼리 이야기를 쓴 것이다. 작가는 재일교포 3세로 동물을 주제로 한 동화책을 많이 쓰는데, 특히 일본과 한국, 두 나라와 관련된 동물들의 이야기를 쓰는 데 관심이 있다고 한다. 작가가 일본에 사는 한국인으로서 겪었던 실존적 경험들이 그가 남다른 시선으로 동물들을 보게 한 것이 아닌가 싶다. 이 책이 계기가 되어 나는 우리나라에 살았던 코끼리들의 이야기를 찾아보기 시작했다.

우리 한반도에는 원래 코끼리가 없었다. 아주 먼 선사 시대에는 어땠는지 모르겠지만 남겨진 역사 기록에 따르면 지금으로부터 607년 전인 1411년 2월 22일 조선 태종 때 일본에서 동물 외교로 처음 한반도에 코끼리가 들어왔다고 한다.

1408년 여름, 일본 중부에 있는 항구도시인 오바마 시 와카사

세상이 어떻게 보이세요?

지방에 인도네시아에서 온 선박이 도착했다. 여기서 코끼리 한 마리가 내렸는데 일본에 바치는 조공이었다. 석가모니의 환생으로 여긴 신성한 흰색 코끼리를 예상했던 일본은 어두운 회색 코끼리를 보고 무척 실망했다. 마침 정권 교체의 시기였던 일본은 그 검은 코끼리를 불길하게 느꼈던 것이다. 그래서 일본은 보기 싫은 코끼리를 조선에 보내고 그 대가로 고려 대장경으로 찍은 대장경 판본을 보내달라고 제안하였다. 이렇게 한반도에 들어오게 된 코끼리는 조선의 첫 코끼리이자 일본의 첫 코끼리이기도 했다.

인도네시아에서 일본을 거쳐 온 코끼리의 삶은 조선에서도 험난했다. 조선에 들어온 지 1년이 지난 1412년 겨울, 코끼리를 보러 온 이우라는 관료를 밟아 죽이는 살인사건이 일어났다. 이우가 코끼리를 보고 생긴 모습이 추하다고 침을 뱉고 놀려서 화가 난 코끼리가 죽였다는 일설이 있다. 코끼리는 지능도 높고 인간처럼 희로애락의 감정 교류를 하는 동물이라고 한다. 오늘날의 수의사들은 그 코끼리 살인사건이 1년에 한두 달씩 지속되는 수컷 코끼리의 발정기에 일어난 우발적 사고라고 추측하기도 한다.

어쨌든 졸지에 코끼리는 살인마가 된 것이다. 외교 선물이라서 죽일 수는 없었던 터라 조선의 왕은 코끼리를 전라도 작은 섬으로 유배를 보낸다. 그 섬이 오늘날 전남 보성군 앞바다에 있는 장도다. 섬에서 보낸 코끼리의 유배 생활은 어땠을까? 얼마 지나서 그곳

의 관료는 이러한 상소를 쓴다. '코끼리는 수초를 먹지 않아 날로 수척해지고 사람을 보면 눈물을 흘린다.' 이 상소로 코끼리는 다시 육지로 올라와 살게 된다.

그러나 열대림에 살았던 코끼리에게 한반도는 기후도 먹는 것도 맞지 않고 가족과도 떨어져 혼자 살아야 하는 낯설고 무서운 곳이었다. 또 당시 사람들 입장에서 보면 소나 돼지처럼 유익하지도 않고, 게다가 너무 많이 먹고 생긴 것도 기이하니 몹시나 불편한 존재였다. 각 도의 사람들이 키우기를 꺼려해서 코끼리가 충청도, 경상도 등 여기저기 떠돌아다녔다는 기록을 보면, 당시 사람들에게 코끼리가 얼마나 골칫거리였는지 알 수 있다.

그사이 조선의 왕은 세종으로 바뀌었다. 거슬러 가보면 세종이 코끼리라는 이방의 동물을 처음 본 것은 그의 나이 14세 때였다. 그 후 10년이 지나 24세의 젊은 왕 세종은 코끼리를 다시 만나게 된다. 설상가상으로 코끼리가 또 사람을 죽이는 일이 벌어지며 충청도 관찰사가 세종에게 하소연하는 상소를 올린다. 부담스러운 코끼리를 다시 섬으로 보내자는 원성 가득한 상소였다.

이에 세종은 교지를 내린다.

"물과 풀이 좋은 곳으로 보내어 병들고 굶어 죽지 않게 하여라."

한반도에 살았던 첫 번째 코끼리에 대한 세종대왕의 당부였다. 외국에서 온 일개 동물을 바라보며 마치 예언처럼 남긴 세종의 당부

세상이 어떻게 보이세요?

는 읽는 것만으로도 내 가슴을 쾅 때렸다. 시대를 관통하는 따뜻하고도 단호한 이 한 문장에서 나의 코끼리 공부와 작업은 불이 붙기 시작했다.

나는 어릴 때 강아지와 병아리를 잠시 키워 본 것 외에는 동물을 직접 접해 본 경험이 별로 없었다. 그런 나에게 코끼리는 완벽하게 낯선 동물이었다. 더욱이 소나 개처럼 한국인들에게 정서적으로 친근한 동물도 아니었으니까.

그런데도 막상 코끼리를 마주했을 때 마치 한 외로운 인간을 만난 듯 자연스러운 감정과 교감이 생겼다. 아마 조선의 첫 코끼리에 대한 잔상이 강하게 남아 있어서 그런 게 아닐까 싶다. 생명체로서 겪는 심신의 고통, 디아스포라, 다문화, 역사의 슬픔, 소수자, 동물 보호 등 개인의 정서에서 사회 문제까지 수많은 이미지가 함께 떠올랐다. 그것을 딱 한 장면으로 그려 보라 한다면 바로 이런 이미지다.

'코끼리 걷는다.'

글쎄 어디로 가고 있는 코끼리인지 모르겠지만 코끼리는 계속 걸어야만 할 것 같았다. 나는 그림, 사진, 설치, 애니메이션 등 여러 매체들을 통해 어디론가 걷고 있는 코끼리를 그려 가고 있다. 나는 이 작업에 '코끼리 걷는다Elephant Walk'라는 제목을 붙였다. 코끼리가 단순한 동물 이상의 의미로 등장하는 시리즈 작업을 하면서 나는 코끼리를 통해서 세상을 바라보는 또 하나의 창을 만들어 가는 것 같다.

| 물과 풀이 좋은 곳으로 1 _엄정순, acrylic, oilstick on paper, 220×650cm, 2010

눈 뜬 사람에게
보내는 메시지

나는 조선의 첫 번째 코끼리에서 시작된 작업을 하면서 자연스럽게 시각장애 아이들이 겹쳐서 떠올랐다. 나는 아이들과 코끼리를 만나게 해주고 싶었다. 어떻게 만나게 하느냐고?

'맹인모상盲人摸象'이란 말을 들어 본 적이 있는가?

장님 맹盲, 사람 인人, 만질 모摸, 코끼리 상象의 사자성어로 우리가 비유적으로 많이 쓰는 표현인 '장님 코끼리 만지기'가 바로 그것이다. 불교 경전인 《열반경》에 있는 우화에서 비롯됐는데 그 내용은 다음과 같다.

옛날 인도의 어떤 왕이 진리에 대해 말하다가 대신을 시켜 코끼

세상이 어떻게 보이세요?

리를 한 마리 몰고 오도록 하였다. 맹인 여섯 명을 불러 코끼리를 만져 보고 각기 자기가 알고 있는 코끼리에 대해 말해 보도록 하였다. 제일 먼저 코끼리의 상아를 만진 맹인이 말하였다.

"폐하, 코끼리는 무같이 생긴 동물입니다."

그러자 이번에는 코끼리의 귀를 만졌던 이가 말하였다.

"아닙니다, 폐하. 코끼리는 곡식을 까불 때 사용하는 키같이 생겼습니다."

옆에서 코끼리의 다리를 만진 맹인이 나서며 큰 소리로 말했다.

"둘 다 틀렸습니다. 제가 보기에 코끼리는 마치 커다란 절구공이같이 생긴 동물입니다."

이렇게 하여 코끼리 등을 만진 이는 넓은 평상같이 생겼다고 우기고, 배를 만진 이는 코끼리가 장독같이 생겼다고 주장하며, 꼬리를 만진 이는 코끼리가 굵은 밧줄같이 생겼다고 외치는 등 서로 다투며 시끄럽게 떠들었다. 이에 왕은 그들을 모두 물러가게 하고 신하들에게 말하였다.

"보아라. 코끼리는 하나이거늘, 이들은 제각기 자기가 알고 있는 것이 마치 코끼리의 전부인 양 말하고 있으면서 조금도 부끄러워하지 않는구나. 진리를 아는 것 또한 이와 같은 것이니라."

이 우화는 전체를 보지 못하고 부분만 보고 자기 주장을 고집하는 인간의 우매함을 꾸짖는 교훈적인 내용이다. 여기서의 맹인은 비

단 앞이 보이지 않는 사람만을 의미하는 것이 아니고 진리를 보지 못하는 인간 모두를 뜻함이라 한다.

아주 오래된 이 이야기는 아시아, 아랍, 아프리카, 서구 유럽 등 눈뜬 사람이 살고 있는 세상 어디에나 있는 메타포이다. 21세기에서도 여전히 전 지구적으로 모든 연령과 분야에 걸쳐 비유되며 교훈적 메시지로 재생산되고 있다. 불경에서 나온 우화라 하니 족히 2000년은 넘은 이 인류의 오랜 이야기는 시대와 국가를 불문하고 여전히 사람들에게 강력한 펀치를 날린다. 자기 말만이 옳다고 주장하는 고집스러운 모습에서 나 자신을 발견하며 뜨끔하게 된다.

한편으로는 이 이야기가 시각장애인을 비하하는 내용이라 보고 제목부터 싫어하는 사람도 있다. 인간 모두의 관심사인 눈과 세상을 보는 방식, 좀처럼 개선되지 않는 인간의 실수, 그 불안한 기관인 눈의 상실에서 오는 두려움 등, 이 우화는 보는 것과 연관된 많은 것들이 담긴 메타포라고 생각한다. 이 메타포는 맹인이 아닌 우리 모두를 향한 것이다. 눈에서 자유로운 인간은 없지 않은가!

왜 하필
코끼리일까?

맹인과 말 또는 맹인과 고양이가 아니고 왜 하필 코끼리였나?

코끼리는 지상에서 가장 큰 동물이다. 이 큰 생명체를 앞이 안 보이는 사람이 만져 본다는 건 무슨 의미가 있을까?

맹인모상으로부터 생겨난 내 호기심은 '보다'의 의미와 더불어 '크기'에도 있었다. 달리 말하면 그것은 품 안의 사이즈를 넘어서는 거대한 무엇에 다가가기였다. 앞이 보이지 않는 아이들과 한눈에 들어오지 않는 거대한 무엇을 상상하고 표현하는 프로젝트의 아이디어가 떠올랐다.

시각장애를 가진 아이들은 시력이 안 좋을 뿐이지 손으로 만져

서 파악하는 촉각이 발달되어 있다. 그래서 팔을 펼쳐서 닿는 반경에 있는 사물과 움직임은 눈으로는 놓치는 것들조차도 간파하는 관찰력을 갖고 있는 아이들도 많다.

반면에 거리를 두고 보아야만 파악이 되는 큰 대상은 쉽게 이해되지 않는다. 남대문과 그 옆의 빌딩을 어찌 만져서 알겠는가. 거리를 두고 보지 않고는 어찌 크기를 비교할 수 있겠는가! 커다란 대상을 통해 상상력과 그들에게 취약한 스케일 감각을 키우는 것이 바로 코끼리 만지기 프로젝트의 목적이다.

큰 대상이 어디 빌딩뿐이겠는가. 우리는 한눈에 들어오지 않는 거대한, 그래서 보이지 않는 것들 속에서 살고 있다. 신, 예술, 자연, 역사, 우주 그리고 인간 역시 거대한 세계가 아닌가! 일부만 접할 뿐 한눈에 파악되지 않는 이 광대한 세계에 대한 도전은 우리 인류의 존재 이유이기도 하다.

이 프로젝트를 통해 아이들이 코끼리로 상징되는 거대한 미지의 세계에 대한 두려움을 대면하게 되지 않을까, 아니 대면했으면 좋겠다는 그런 바람을 가졌다. 그것은 앞이 보이는 사람이나 보이지 않는 사람이나 똑같이 직면하는 두려움이고 돌파해 볼 만한 도전이라고 생각했기 때문이다.

특히 나는 큰 몸을 가졌기에 겪게 되는 코끼리의 운명과 그로 인한 정서적 교감과 상상력에 주목했다. 여러 생물학자들은 작디작은

미생물부터 거대한 고래에 이르기까지 크기의 영향력에서 자유로울 수 있는 유기체는 아무것도 없다고 한다. 크기야말로 한 생명체를 존재하게 만들고 그 기능을 결정하는 '최고 결정자'라고 말한다.

땅 위에 있는 생명체 중 가장 큰 동물인 코끼리의 몸 크기를 아는가? 코끼리는 크게 아프리카, 아시아 두 종류로 나눈다. 아프리카 코끼리가 아시아 코끼리보다 몸이 더 크지만 평균 코끼리 몸의 넓이는 4~5미터, 높이도 3~4미터, 코의 길이만도 150센티, 몸무게가 1,000킬로이다.

만약에 코끼리가 큰 몸을 가지지 않았다면 지금의 위상을 가졌겠는가. 그 큰 몸으로 인해 광활한 자연 속에서도 단연 눈에 띄는 밀림의 지주 같은 존재감을 획득한 것이 아닐까. 석가모니의 환생으로 상징되는 영적인 포스도 그 듬직한 몸이 아니었으면 설득되기 어려웠을 것이다. 그러나 조선의 첫 코끼리처럼 그 크고 무거운 몸은 상대에게 불편한 존재가 될 수도 있지 않을까?

'본다'의 메타포가 담긴 맹인모상 이야기에서 출발해 크기 감각에 대한 도전과 다른 생명체와의 정서적 교감이란 두 주제를 중심에 둔 '코끼리 만지기Touching an elephant' 프로젝트를 구상했다. 그 큰 틀은 전국 맹학교를 순회하는 투어 프로젝트로 잡았다. 이는 첫 번째 코끼리에 대한 나의 오마주이기도 하다. 그 코끼리가 전국을 떠돌며 느꼈을 외로움을 미술로 통쾌하게 날려 보내 주고 싶은 마음이었다.

점에서 코끼리까지
꿈을 향해 나아갈 때 필요한 것들

 코끼리의 여행

인천혜광학교(2009) – 대전맹학교(2010) – 국립서울맹학교, 강원명진학교
(2011) – 청주맹학교(2012) – 충주성모학교(2013) – 전북맹아학교(2017)

1장.

코끼리 만지기

Touching an elephant

코끼리와 떠난
모험

앞이 안 보이는 아이들이 코끼리를 만진다고? 그게 가능해? 와! 재
밌겠다! 오~ 기발한 아이디어이긴 한데 한국에서 그게 되겠어? 너
미쳤니? 위험하지 않을까? 아이들이 코끼리를 무서워하지 않겠어?
뭐 힘들게 그런 것까지 해?

 듣도 보도 못한 프로젝트에 대한 주변의 반응 중엔 응원도 있었
지만 대체적으로는 그렇지 않았다. 시각장애인과 예술가의 작업도
낯설게 느껴지는데 여기에 코끼리까지, 게다가 실제로 만지러 간다
는 것이 어떤 것인지 예측할 수 없다는 반응이었다.

시각장애 특수학교인 맹학교는 우리나라 전국에 12개가 있다. 큰 도시에 하나씩 있다고 보면 된다. 12개 학교와 도시를 코끼리와 순회할 수 있을까?

코끼리를 과연 만져 볼 수나 있을지, 비용 마련은 어떻게 할지, 혼자 할 수 있는 작업이 아닌데 누가 이런 내 생각에 동참해 줄지 등 등, 언제나 그렇듯이 새로운 작업의 출발 선상에서 몰려오는 설렘과 두려움에 나 역시 떨고 있었다. 경험적으로 보면 작업의 고민은 작업을 해야만 풀린다.

나는 매일매일 코끼리를 그렸다. 그 드로잉은 600년 전 우리나라에 와서 살았던 이방의 동물로서 코끼리가 느꼈을 두려움과 슬픔을 정서적으로 추적하는 것이었다.

코끼리라는 대상이 나에게 깊이 들어온 것은 하나의 생명체로서 그가 느꼈을 슬픔에 공감했기 때문이다. 그것이 코끼리 프로젝트의 시작이었다. 수백 장의 코끼리 드로잉을 하는 것은 우리를 재빨리 근원으로 데려가는 코끼리가 과연 무엇이고, 그가 데리고 가는 근원은 또 어디일까라는 질문을 풀어 가는 시작이기도 했다.

그와의 동행을 그리는 '코끼리 걷는다Elephant Walk' 시리즈에 이어진 또 하나의 프로젝트가 '코끼리 만지기Touching an elephant'이다. 이 두 프로젝트를 합한 것이 나의 '코끼리 프로젝트'이다. 나는 코끼리와 함께 두 가지 여행을 하게 된 것이다.

개별 코끼리의 삶을 통해,

코끼리가 주요 역할을 한 역사적인 사건을 통해

우리는 코끼리라는 위대한 종의 역동하는 영혼을 들여다보고

동시에 우리 자신에 대해 더욱 깊은 통찰력을 얻게 될 것이다.

-게이 브래드쇼(G. A. Bradshow, 동물행동심리학자)

전국 순회의 첫 번째 학교가 어디가 될지 모를 일이었다. 운 좋게도 그 기회는 생각보다 빨리 왔다. 그 시작은 인천이었다. 2009년 인천시는 도시를 홍보할 목적으로 '인천세계도시축전'이라는 국제 행사를 개최했다. 도시와 관련된 거창한 행사와 이슈들 사이에서 한국에는 아직 생소한 영역인 장애인예술운동, 에이블 아트able art를 이 행사의 한 사업으로 추진하고 있는 문화기획자 표시중 선생님이 있었다. 그분은 장애인 문화사업도 도시의 경쟁력을 갖게 한다는 앞선 생각을 이 국제 행사를 통해 실현하고자 했다. 그 프로젝트를 인천에 있는 시각장애 학교인 인천혜광학교와 나에게 의뢰해 온 것이다.

4월 중순의 따뜻한 봄날, 인천혜광학교를 찾았다. 앞으로 6개월 간 미술 워크숍을 하고 그 결과물을 전시하는 프로젝트가 출발하는 날이었다. 나는 벅찬 마음을 가라앉히며 미술실에 모인 아이들을 둘러보았다.

초등학생부터 변성기를 지난 고등학생까지, 큰 사물과 색 구별

이 조금 되는 약시에서 빛과 어둠만 구별되는 전맹까지, 그리고 혼 잣말만 하며 자기의 세계에 빠져 있는 자폐성 중복장애를 가진 아이 들, 휠체어를 타고 있는 아이들도 보였다.

교복을 단정히 입은 33명의 학생들이 무척 설레는 표정으로 우 리를 맞아 주었다. 아이들은 조각가, 화가이면서 수업을 같이 할 티 칭 아티스트(예술 강사)들과도 인사를 나누었다.

|안 됩니다!

워크숍이 시작될 즈음부터 나는 코끼리를 만날 수 있는 기회를 틈틈이 찾아다녔는데 생각보다 험난했다. 국내에서 코끼리를 만날 수 있는 장소로 제일 처음 떠오르는 건 동물원이었다. 나는 국내 동물원을 수소문하기 시작했다. 2009년 당시 서울대공원의 동물원에는 코끼리 두 마리가 있었다. 전에 읽은 김황 작가의 책 《코끼리 사쿠라》에 나오는 사육사를 제일 먼저 찾아갔다. 그 사육사는 코끼리 사쿠라를 여러 해 동안 보살핀 전문가여서 맹학교 학생들의 코끼리 체험을 의논하고 싶었다.

박광식 사육사는 친절하게 나를 반겨 주었다. 박 사육사는 프로

젝트의 취지에는 공감하나 본인이 최종 결정자가 아니고, 동물원 규정상 안전의 우려가 있어 사실상 불가능하다고 했다. 나는 동물원에 정식으로 공문을 보내고 몇 번 더 찾아가서 설득했으나 허락을 받는 데는 실패했다.

코끼리가 한 마리씩 있는 전주, 대전, 대구 동물원에도 연이어 문의를 했지만 대부분은 어이없다는 반응이었다. 상업 공간인 에버랜드도, 제주의 코끼리랜드도 역시 노였다. 문의하는 곳마다 족족 거절을 당했다. 이유는 안전 때문이었다. 코끼리가 일부러 사람을 해치지는 않는다 해도 낯선 손길에 몸을 조금 움직인다는 것이 사람에게는 큰 부상을 입힐 수도 있다는 분명한 이유 때문이었다.

그러나 내가 화가 난 것은 그런 이유조차 제대로 설명해 주지 않고 시각장애인이 온다는 말에 그들이 보인 적대감과 무례한 반응 때문이었다. 기대했던 곳들이 하나씩 좌절되면서 초조해지기 시작했다. 모든 동물원 섭외가 무산되고 그다음으로 접촉한 곳은 동춘 서커스단이었다. 공연하는 코끼리는 조련사가 있을 테니 가능성이 있겠다는 희망을 가지고! 그러나 서커스단의 코끼리가 얼마 전에 죽었다는 답을 들었다. 그러는 동안 3개월이 훌쩍 지났다.

아이들과 약속한 날짜가 다가오면서 국내가 안 되면 외국에 가서라도 해야겠다는 오기가 생겼다. 걸림돌이 많을수록 돌파력도 같이 생기는 것일까! 어느 날 느닷없이 오프라 윈프리 쇼가 생각났다.

평소 내가 즐겨 보는 토크쇼이다. 오프라는 자신이 사회를 보는 쇼에서 자주 운다. 누군가의 슬픈 사연 때문에, 힘겨운 자기와의 싸움에서 이긴 작은 영웅들 때문에, 누군가의 엄청난 재능 때문에, 그리고 비슷한 이유로 자주 웃는다.

나는 그녀의 공감 능력에 공감되는 그 시간이 무척 좋았다. 오프라 쇼의 여러 코너 중 하나는 이런 공감대의 결정판이었다. 그것은 혼자서 이루지 못하는 꿈을 오프라 쇼 팀이 나서서 이루어지게 도와주는 코너였다. 지푸라기라도 잡는 심정으로 나는 주저 없이 오프라에게 편지를 쓰기 시작했다.

세상이 어떻게 보이세요?

하늘에서 내려온 동아줄

코끼리 섭외로 좌충우돌하며 정신없이 보내는 중에 어느 수의사의 글을 읽게 되었다. '드디어 코끼리가 왔다'로 시작되는 글은 밤새 검색의 바다를 헤매고 새벽녘에 발견한, 하늘에서 내려온 동아줄 같은 것이었다.

'한 마리도 과분한데 세 마리나 들어왔고 앞으로 몇 마리가 더 올 계획이다. 전적으로 우리 동물원 소유는 아니지만 그래도 상관없다. 어차피 들어온 이상 아프면 내 손이 필요할 것이고 관람객들도 돈을 주고 들어와 원 없이 코끼리를 구경할 수 있을 테니까.'

여기까지 읽는데 가슴이 떨려 왔다. 그다음은 이렇게 이어진다.

'코끼리는 육상에서 가장 큰 동물이다. 고대로부터 그 거대한 크기를 계속 유지했던 동물은 코끼리 말고는 없다. 그들은 아프리카와 동남아시아라는 특이한 문화와 자연이 공존하는 곳에서 잘 보호받고 살아왔다. 지구상에 코끼리가 아직 남아 있는 것, 그리고 우리 동물원에 코끼리가 들어온 것 모두 정말 축복받을 일이다. 최종욱 광주우치동물원 수의사.'

1년 전인 2008년에 올라온 글이었다. 나는 날이 밝기만을 기다렸다. 오전 9시, 동물원 근무가 시작되는 시간에 맞춰 수의사에게 전화를 했다. 어떤 통화를 했느냐고? 수의사는 당시의 기억을 자신의 책《달려라 코끼리》에 써놓았다.

'내가 그 문의 전화를 받은 것은 엄 작가가 다른 동물원에서 번번이 거절당하고 프로젝트에 위기가 왔을 때였다. 전화기를 통해 들려오는 엄 작가의 목소리에서 절박함이 느껴졌다. 저간의 사정은 모르지만 프로젝트에 대한 호기심이 일었다. 그래서 두 번 생각하지 않고 선선히 대답했다. 뭐 어렵겠어요? 지금도 체험 프로그램이 있는데. 그냥 정상적으로 요금 내시고 타고 만지시면 되겠네요.

내 대답에 엄 작가가 놀라서 몇 번이고 다시 확인했던 것이 기억난다. 나는 걱정하지 말고 아이들을 데리고 오라고 했다. 이런 뜻 깊은 프로젝트를 함께한다면 우치동물원으로서는 오히려 영광이라고 생각했다.'

세상이 어떻게 보이세요?

오프라에게 쓴 편지를 보내기도 전에 이미 답장을 받은 것만 같았다.

나는 바로 광주 우치동물원으로 내려갔다. 놀이동산 한쪽에 있는 동물원은 생각보다 컸다. 서울대공원 동물원 다음으로 큰 규모라 한다. 동물원으로 가는 길의 멋진 조경을 보며 그간의 긴장된 마음이 풀리는 듯했다. 전문가 포스가 풍기는 인상 좋은 최종욱 수의사가 동물원 입구에서 기다리고 있었다. 그를 따라 동물원에 들어서니 동물들이 냄새로 반겨 주는 듯했다. 뭔지 쿰쿰하고 진한 자연의 냄새가 날수록 코끼리 막사에 가까이 가고 있다는 느낌이 들었다. 아홉 마리 코끼리도 눈으로 확인했다.

우치동물원에는 '코끼리월드'라는 기획사가 운영하는 아홉 마리의 코끼리들이 라오스 출신 조련사들과 함께 있어서 안전하게 코끼리 체험을 하기에 더 없이 좋은 환경이었다.

그날 난 처음으로 코끼리를 만져 보았다. 360도 휘도는 무척 유연해 보이는 코가 그렇게 단단한 근육으로 되어 있는지 몰랐다. 마치 자동차 타이어를 만지는 듯 충격적인 느낌이었다. 역시 보는 것과 만지는 것에는 엄청난 차이가 있었다.

생명이 주고받는
생생한 소란

"우리가 코끼리 만지러 간다고 했는데 다들 안 믿더라고요. 저도 갔
으면 좋겠다고 생각은 했지만 그게 쉽겠어요? 그런데 진짜 가게 된
거예요. 신기했고, 그 느낌은 정말 잊을 수가 없어요."

-이진주(가명), 인천혜광학교

드디어 2009년 6월 25일, 나는 인천혜광학교 학생 33명과 티칭
아티스트, 스태프 20여 명을 이끌고 인천에서 광주까지 311.51킬로
미터의 첫 번째 코끼리 길을 떠났다. 어찌 보면 참으로 무모한 발상
이고 무리수가 있는 프로젝트였다. 그런데 혼자서 매일 상상했던 그

세상이 어떻게 보이세요?

장면, 앞이 보이지 않는 아이들과 땅 위에서 가장 큰 동물의 만남이 드디어 성사된 것이다.

아이들의 반응은 흥분 그 자체였다. 왜 아니겠는가! 냄새만으로도 알아차린 듯하다. 코끼리의 존재를 실감한 건지 먼발치에서 "무서워요!"를 연발하는 아이, 용감하게 다가가서 먹이도 주고 만져 보고 선뜻 코끼리 등에 타보는 아이도 있었다. 물론 두려워서 끝내 코끼리를 못 만지는 학생들도 있었다.

그곳에서 코끼리에게 먹이를 주거나 코끼리를 타보는 것은 돈을 주면 누구나 할 수 있는 체험이었다. 우리의 행운은 거기서 더 나아가 코끼리의 몸을 직접 만져 보는 기회를 얻은 것이다. 놀라운 순간이었다. 조련사가 코끼리를 달래는 동안 수의사는 아이들의 손을 잡고 코끼리의 코에서 얼굴, 귀, 배, 다리, 꼬리까지 만져 볼 수 있게 했다. 떨리는 아이들의 손이 닿을 때마다 흠칫 움직이는 코끼리. 커다란 몸을 가까이서 만져 보는 아이들. 이들의 느낌은 어떤 것이었을까? 서로 다르겠지만 그래서 서로 놀라고 있는 듯했다.

한편으로 보면 사실 굉장히 위험한 순간이기도 했다. 코끼리가 얼마나 힘이 세고 예민한 동물인가! 자기 몸을 더듬는 수많은 낯선 손들 때문에 화도 나고 참기 어려웠을 것이다. 수의사와 조련사의 도움과 배려가 없었으면 상상할 수도 없는 만남이었다.

20년 넘게 코끼리와 함께 살아온 라오스 출신 조련사조차도 처

음 보는 장면인 듯했다. 앞이 안 보이는 아이들과 코끼리가 만나는 초유의 상황을 대하는 조련사들의 표정은 복잡해 보였다. 아이들과 코끼리 사이에서 친절했다가 당황했다가 짜증냈다가 웃다가를 반복했지만, 코끼리의 보호자로서 침착하게 품위를 지키려는 프로 조련사들이었다. 어디 그들뿐인가. 동행한 예술 강사들도 이렇게 코끼리를 대면하는 것은 처음이었다. 불교 우화나 동화책에서나 나올 법한 비현실적인 장면이 우리 눈앞에서 일어나고 있었다.

내 마음도 롤러코스트를 타고 있었다. 코끼리 주변에 둘러서서 웃고 울고 떠드는 아이들과 조련사들을 보니 웃음도 나고 순간순간 콧잔등이 찡해졌다. 어쩌면 앞이 안 보이는 아이들이기에 허락된 경이로운 만남이라는 생각을 지울 수가 없었다. 불교 우화 속에는 이처럼 살아 있는 생명들이 주고받는 생생한 소란은 빠져 있었다.

한바탕의 소란한 만남이 끝나자 코끼리들은 동물원이 떠나갈 정도로 큰 소리를 내며 울어 젖혔다. 수많은 손길에 나도 몹시 피곤했노라고 한마디 하는 듯했다. 지금까지도 그 코끼리들에게 미안하고 고마운 마음이다.

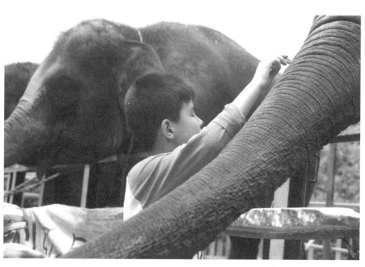

| 드디어, 코끼리 만지다!

동물도
장애를 가지고
태어나나요?

흥분한 우리는 진정도 할 겸 코끼리 막사 앞 벤치에 둘러앉았다. 코끼리 만지기를 주선해 주신 수의사 선생님과 질의응답 시간을 가졌다.

"제가 애들하고 수업을 많이 해봤거든요. 질문을 하라고 하면 아무도 안 해요. 이미 다 책에서 보고 알고 있다 이 말이죠. 근데 우리 시각장애 아이들은 너무나 궁금한 게 많더라고요. 한 시간 동안 질문이 끊이지 않았어요. 그걸 보니 보람도 느끼고 저 역시 굉장히 자극을 받았어요."

동물원 일정을 다 마치고 돌아오는 길에 수의사 선생님은 흥분된 목소리로 고백했다. 동물전문가인 그에게도 안 보이는 아이들과

의 만남은 신선했던 것 같았다.

"코끼리 코는 정말 손이에요?" 한 아이가 웃자고 던진 질문이다. 이에 아이들은 경쟁하듯이 자기네끼리 놀려 먹기 시작했다.

"야 그게 말이 되냐? 노래지." "아니야 정말 손 같아." "코끼리가 손이 있냐?" "누가 과자 좀 줘봐."

화기애애한 질문에서부터 제법 동물에 대한 깊은 지식을 묻는 질문들로 이어져 갔다. 그러나 지금도 잊지 못하는 그날의 질문은 질의 시간이 거의 끝날 즈음 나온 질문이었다.

"동물도 장애를 가지고 태어나나요?"

순간 내 귀를 의심했다. 그날 야외 수업의 들뜬 분위기에서 예상하지 못했던 질문이었다. 누가 묻는 거지? 아이의 질문인가, 잘못 들었나? 둘러보니 두 아이 건너에 모자를 깊게 눌러 쓰고 내내 바닥만 보던 한 남학생이 작은 목소리로 묻고 있었다. '아! 이 아이구나.' 하루 종일 거의 한마디도 하지 않고 코끼리 주변에서 서성거렸던 그 아이가 안 그래도 눈에 밟혔다. 그래서 코끼리 쪽으로 데리고 가려 했지만 끝내 만지지도 타보지도 않았던 소년이었다. 가슴이 떨려 왔다. 동시에 동물 다큐에서 본 장면이 뇌리를 스쳤다.

야생의 어미 사자는 네 마리의 새끼를 낳았다. 그중 한 마리는 태어날 때부터 다른 형제들과 움직임이 달랐다. 자주 넘어지고 뒤처졌

다. 몸이 약하다 보니 형제들과 장난으로 한 가벼운 싸움에서 허리뼈를 다치게 되었다. 곧 그것을 눈치 챈 어미의 행동이 급속히 달라졌다. 장애를 갖게 된 새끼가 젖을 물려고 하면 어미 사자가 발로 차내곤 했다. 생존 가능성이 없다고 생각했기 때문이다. 다른 새끼들에게 젖을 먹이다가도 아픈 새끼가 오면 어미와 형제들 모두 그를 피했다. 어미의 거부가 반복되면서 아픈 새끼 사자는 더욱 허약해졌다.

가망 없는 새끼를 버리는 것은 동물계에서는 흔한 일이라고 한다. 동물의 세계는 저런 곳인가! 웬일인지 어린 사자는 포기하지 않았다. 온갖 구박과 외면 속에서도 무리를 쫓아가고 어미에게 다가갔다. 정말 눈물겹다. 그런 끈질김에 어느 순간부터 어미는 새끼에게 젖을 물려 주었다. 다큐는 거기에서 해피엔딩처럼 끝났다.

그런데 지금 저 아이의 질문에 대한 답은 과연 무엇일까? 나는 수의사를 쳐다보았다.

"자연에서 장애는 곧 죽음입니다. 그렇지만 사람들과 함께하면 살 수 있어요. 우리 동물원에도 앞을 못 보는 물범이 있는데 다른 감각이 발달해서 다른 물범과 다름없이 오래 잘 살고 있어요. 또 어미 없는 새끼 사자도 있는데 내가 잘 보살펴 주고 있고, 우리 동물원에서는 인기 짱입니다."

수의사는 여전히 고개를 숙이고 있는 아이를 바라보며 천천히 답을 해주었다. 아이의 의문이 풀렸는지 아니면 여전히 불안한지를

세상이 어떻게 보이세요?

곧바로 물어 보지는 못했다. 그런 정도의 질문을 할 수준이면 언젠가 스스로 답을 찾을 수 있을 것 같아서였다. 비록 손의 접촉은 없었지만 전혀 다른 방식으로 코끼리와 만난 사람이 바로 이 아이 같았다.

나는 그 아이의 질문을 하나의 완성된 작품이라고 생각했다. 그래서 코끼리 작품 전시 때마다 이 질문과 답을 벽에 큰 글씨로 이미지화해 다른 그림과 조각들과 함께 전시하기도 했다. 현대미술에서는 질문과 텍스트 그 자체도 작품으로 인정한다. 질문의 크기가 작가의 삶과 작품의 크기여서 그에 따라 감동과 상상력을 선사하기 때문이다. 나 개인적으로도 이 프로젝트 전체에서 가장 좋아하는 작품이 바로 이것이다.

"동물도 장애를 갖고 태어나나요?"

세상에 없던
코끼리들

동물원을 다녀온 후 아이들과 다시 만났다. 동물원의 흥분이 아직 사라지지 않은 듯 아이들의 표정이 유난히 밝아 보였다. 그리고 왠지 우리가 더 친해진 느낌이 들었는데 여행을 같이 해서일까!

"코끼리는 상상 속 동물이었는데 만져 보니까 아, 이렇게 생겼구나 알 수 있었어요. 실제 만질 수 있었다는 게 신기하고, 그 느낌이 잊히지 않아요."

아이들에게 코끼리는 어떤 것이었을까? 정말 궁금했다. 우화에 나오는 것처럼 단편적으로 자기가 본 것만이 코끼리라고 주장하는지, 무엇을 보았는지 궁금했다.

수업이 시작되자마자 아이들의 손은 바쁘게 움직였다. 아이들 기억 속에 있는 코끼리는 우리가 알고 있는 코끼리의 모양과는 너무나 달랐고, 33명이 본 코끼리는 모두 다른 모습으로 나타났다. 비슷한 형태가 하나도 없었다. 두꺼운 피부에 삐쭉삐쭉 털이 난 코끼리의 코는 대다수 아이들에게 큰 충격이었던 것 같다. 그렇지만 그 충격도 다 다른 모습으로 표현되었다.

초등학교 3학년인 한 아이가 점토를 주물럭거리며 작업을 시작하지 못하고 있었다.

"왜, 코끼리 만진 것 생각 안 나니? 코끼리 만졌을 때 어땠어?"

아이의 기억을 꺼내 보려 말을 걸었다. 주춤하던 아이가 말을 꺼냈다.

"근데요, 코끼리 코를 만지는데 손이 콧구멍 속으로 쑥 들어가 버렸어요. 끈적거리고 무진장 컸고 그 속에서 바람이 불었어요."

"그랬구나, 그때 무서웠니?"

"음, 좀 무섭긴 했는데……."

"그럼 손이 들어갔을 때를 생각하면서 그걸 만들어 볼래?"

아이의 기억을 되돌려 주는 방법이 될지 어떨지 몰랐지만 나는 아이에게 손을 뻗게 하고 손과 팔을 쓱쓱 쓸어 주며, 코끼리 콧구멍으로 들어갔던 손을 떠올려 보라고 했다. 그렇게 몇 번을 반복했다. 아이는 간지러운 듯 깔깔거리면서 웃어 댔다. 그가 했던 경험과 비

세상이 어떻게 보이세요?

슷한 동작을 재연하면서 몸의 기억을 꺼내 주는 것이 내가 자주 쓰는 방식이다.

다른 아이의 작업을 봐주다가 다시 왔을 때 아이는 납작하고 긴 코끼리를 만들고 있었다. 쭉 뻗은 자신의 손 같았다. 아이의 기억 속에 있는 코끼리는 크고 높은 것이 아니라 자기 손의 연속선상에 있는 수평적인 무엇이었을까? 마치 동굴로 빨려 들어간 손의 느낌이 고스란히 전달되는 듯했다. 이제껏 보지 못했던 완전히 새로운 형태였다. 그러나 누가 봐도 코끼리다.

피카소의 입체파 작품은 그를 세기의 작가로 만들었다. 그의 큐비즘 작품 속에서 인물들은 수많은 조각들로 해체되어 있다. 눈, 코, 입, 머리카락 등 인물을 표현하는 모든 요소들이 조각조각 나 있고 그 조각들이 서로 뒤섞여서 형태가 잘 구분되지 않는다. 그러나 얼굴 형태가 다 해체되었는데도 그가 울고 있는지, 웃고 있는지, 진지한 사람인지가, 즉 그 인물의 정서가 정확히 느껴진다. 사실적으로 그려진 얼굴이 아닌데도 오히려 그 '인간스러움'을 더 빨리 알아차리고 그 인물에 빠져들게 된다. 기존의 아름다움도 아니고 낯선 표현임에도 그림 속 인물과 교감하는 것은 물론 더 나아가 그 인물을 더 알고 싶은 마음까지 불러일으킨다. 이것이 피카소의 천재성이라고 전문가들은 평한다.

앞이 보이지 않는 아이들이 만든 코끼리는 이제껏 세상에 없던 코끼리였다. 우리에게 익숙한 코끼리의 외형은 아니지만 누가 보아도 코끼리가 연상되는 '코끼리스러움'을 담고 있었다. 코가 없는 코끼리, 납작한 코끼리, 네 개의 발 등 외형은 우리가 아는 코끼리가 아님에도 코끼리라는 것을 정확히 느낄 수 있었다. 이처럼 이전에 없었던 표현력을 우리는 천재성 또는 창의성이라고 부른다.

| 앞 작품(134쪽) _ 인천코끼리. 아이 손과 코끼리 코가 만나다

세상이 어떻게 보이세요?

보이지 않기에
가능한 상상력

코끼리를 만나는 경험은 앞이 안 보이는 아이들에게 과연 어떤 것이었을까? 아이들은 말로 설명할 때는 그다지 많은 표현을 하지 않는다.

"애들아 코끼리 만나니깐 어땠어?"

"좋았어요." "무서웠어요." "다시 가고 싶어요."

아주 간단하다.

"뭐가 좋았어?"

"그냥요." "잘 모르겠어요."

대충 이런 식으로 소감을 말한다. 그런데 미술 재료를 주면 달라진다. 어떻게 만들지 고민하는 아이는 있지만 못 만들겠다고 포기하

는 아이는 한 번도 본 적이 없다. 자기 앞에 있는 큰 점토 덩어리를 자르고 주무르고 어찌나 열심히 만드는지 교실은 이들의 작업 열기로 터질 것만 같았다. 잠시 이 아이들이 쓰고 있는 점토에 대해 설명하고 싶다.

우리 수업에서 쓰는 점토는 프로 도예가나 조각가들이 쓰는 전문가용 조합토이다. 물론 가격이 비싸다. 대신 점력과 내구성이 좋아 갈라짐이 적고 크게도 만들 수 있다. 나는 맹학교 첫 수업부터 아이들에게 질 좋은 전문가용 미술 재료를 주고자 노력했다. 비용이 많이 들지만 지난 20년간 내가 맹학교 미술 수업에서 포기하지 않고 지키고 있는 기본이다.

그 이유는 하나이다. 좋은 재료는 몰입하게 해주기 때문이다. 인간이 창작에 몰입하는 때는 더 없이 행복한 순간이 아니겠는가! 보통 학교 앞 문방구에서 살 수 있는 학생용 점토는 싸지만 점력이 약하고 잘 부서져서 10센티 이상을 쌓아 올릴 수가 없다. 아이들이 상상하는 것은 제한이 없는데 재료가 그것을 받쳐 주지 못해 만들기의 재미를 잃거나 표현을 못하는 일이 없게 하려는 마음이다. 양도 쓰고 싶은 만큼 무제한으로 제공하는 것을 원칙으로 했다.

대전맹학교. 분주히 작업하는 아이들 사이에서 한 아이가 눈에 들어왔다. 그는 골똘히 생각을 하다가 막혔는지 두 손에 점토 덩어

리를 들고 한동안 천장을 올려다보고 있었다.

"호준아(가명), 무슨 생각해?"

"어…… 코끼리가…… 잘 생각이 안 나서요."

아이는 멋쩍은 미소를 지으며 말했다.

"그래, 그럼 선생님이랑 다시 기억해 보자. 자, 코끼리 어디서부터 만져 봤어? 기억나니? 천천히 생각해 봐."

"음, 네! 처음에 코 만졌는데…… 너무 두둘두둘해서 깜짝 놀랐어요, 히히."

"그다음에는?"

참으로 예쁜 눈을 가진 아이는 마치 더듬듯이 천천히 기억을 꺼내기 시작했다.

"코끼리 등에 타면서 이마하고 등 만져 봤고."

몇 초간 뜸을 들이더니 다시 이어 말했다.

"아, 그리고 내려왔어요. 다리도 만졌고. 아…… 꼬리도 만졌는데……."

이제야 다 되었다는 듯 아이는 내 쪽으로 고개를 돌리면서 웃었다.

"잘했어. 그렇게 기억나는 대로 만들어 보면 되겠는데?"

내 말이 대체 무엇을 하라는 것인지 모르겠다는 듯이 호준이는 내 쪽으로 얼굴을 돌렸다. 나는 좀 크게 점토를 잘라서 서너 개를 덩어리째 아이 손에 쥐어 주면서 코끼리를 만져 본 순서대로 만들어

보면 어떠냐고 그의 생각을 물었다. 말이 그렇지 부분 부분을 만져본 느낌을 전체 형태로 재구성하는 것이 어디 쉬운 일인가? 이제 초등학교 4학년인 어린아이의 작은 손이 아무리 코끼리를 더듬는다고 큰 형태감을 알 수 있을까?

이런 의문이 들긴 했지만 나는 바로 그런 생각을 접었다. 보는 유혹이랄까? 그건 육안을 가진 내가 이미 코끼리라는 형태를 알고 있어서 은연중에 그와 비슷한 형태를 기대하고 있기 때문에 생기는 의혹일 뿐이었다. 나는 호준이의 감각을 믿기로 했다. 그리고 다른 아이의 작업을 살피러 자리를 떴다. 한참 뒤에 돌아왔을 때 거의 완성된 호준이의 작품을 보게 되었다. 헉! 호준이의 해석은 상상도 하지 못했던 것이었다.

아이의 코끼리는 마치 코끼리의 단면을 잘라 바닥에 쫙 펴놓은 듯 보였다. 그러니까 자기가 만진 순서대로 코, 얼굴, 등, 다리, 꼬리를 수평적으로 늘어놓은 것이다. 각 부위를 만질 때 각기 다른 충격을 받았기 때문일까? 각 부위의 크기는 제각각이고 물론 실제 비례와도 무관하다. 그렇지만 그렇게 이어진 코끼리의 전체 모습은 한 사람의 자연스러운 손길이 훑고 지나간 듯이 무척 유연하고 무척 조화로웠다.

"호준아, 정말 잘 만들었다. 너무 멋있어. 세상에 코끼리를 이렇게 만들 수 있는 사람은 너밖에 없을 거야."

세상이 어떻게 보이세요?

사실 내가 받은 충격은 그 이상이었지만 더 이상 말로는 설명할 수가 없어서 아이의 머리를 쓰다듬는 것으로 대신했다. 아이도 표정도 풀어졌다. 아이도 무척 고심을 한 모양이었다.

나는 다시 50센티가 넘는 조합토 한 덩어리를 통째로 호준이 앞에 놓아 주었다. 왠지 그의 코끼리가 더 있을 것 같은 생각이 들었고 그것이 보고 싶었다. 의외의 칭찬에 힘을 받았는지, 묵직한 조합토 덩어리를 만져 보다 앉은 자세로는 불편한지 의자에서 일어났다.

"이 점토를 다 써서 만들어 봐, 코끼리는 크니깐."

말이 끝나기 무섭게 호준이는 또 다른 코끼리를 만들기 시작했다. 이번에는 수직으로 서 있는 코끼리다. 기둥처럼 우뚝 서 있는 원통형 몸체, 그 몸체를 위아래로 가로지르면서 내려온 크고 긴 코.

그것뿐이었다. 너무 단순하고 강력하다. 그런데 누가 봐도 코끼리다.

코끼리의 10분의 1도 안 되는 작은 몸의 아이가 손으로 만져 보기만 했을 뿐인데, 전체 형태에 대한 저런 단호한 해석은 어떻게 생기는 걸까? 이번에도 나는 호준이의 머리를 쓰다듬어 주면서 "잘했다, 아주 멋있어. 정말 코끼리 같아"라고 말해 주었지만 내 가슴은 심하게 뛰고 있었다.

수업을 마치고 대전에서 KTX를 타니 황혼이 질 즈음 서울역에

도착했다. 저물어 가는 석양빛을 받으며 택시를 기다리는 줄에 섰다. 나는 옆에서 같이 기다리던 동료 작가에게 말을 꺼냈다. 놀랐던 마음을 진정시키느라 한참을 참았다가 꺼낸 것이었다.

"근데 선생님, 너무 놀랍지 않아요? 호준이 코끼리요!"

"네! 저도 좋았어요. 근데 뭐가 그리 놀라우셨어요?"

"보이지 않아서 할 수 있는, 그런 상상력 같았어요. 자기 기억을 병풍 펼쳐 놓듯이 펼쳐 놓았는데, 그건 앞이 안 보이는 이들만이 할 수 있는 표현 같아요. 자기 기억과 감각에 온전히 의지하지 않으면 나오는 않는, 그런 것 같던데요."

나는 진정으로 감탄하고 있었다.

앞이 안 보여서 기존의 코끼리 이미지에 의지하지 않고 자신의 감각에 충실해서 만든 아이들의 코끼리 작품은 거꾸로 코끼리의 본질이 무엇인지를 상상하게 만들어 주었다. 동시에 '시각장애가 시각적 표현을 하는 데 정말 치명적인 결함인가' 하고 기존 생각에 의문을 갖게 만들었다.

가짜 코끼리를 만져 보고도 이런 창의력이 나왔을까? 예술가들과 함께하는 작업 없이 가능한 일일까? 궁극적으로 아이들에게 선사해 주고 싶었던 건 이런 게 아닐까?

나는 시각장애의 세계에 대해 아직도 모르는 게 많지만, 아이들

과 작업을 하면서 앞이 안 보인다는 것이 단지 결핍이나 무능력만은 아닐 것이란 생각을 떨쳐 버릴 수가 없었다.

| 앞 작품(140쪽) _ 코끼리를 만져 본 순서대로

코끼리 만지기

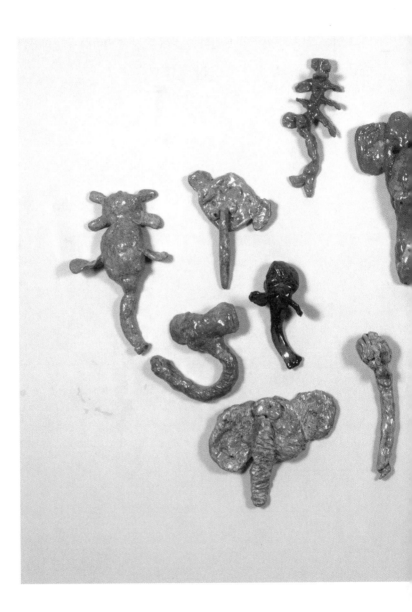

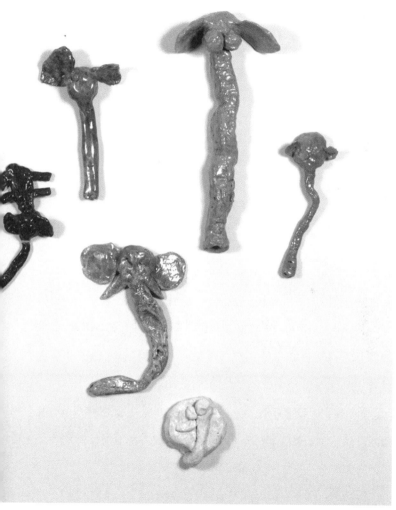

| 코끼리 가족

더불어 사니까
끼리끼리 코끼리

2011년 여름이 시작되는 6월, 나는 국립서울맹학교 아이들과 다시 우치동물원을 찾았다. 이번에도 학생, 강사, 스태프 50여 명이 동행했다. 수의사, 조련사 9명 그리고 코끼리월드 식구들은 변함없이 우리를 반겨 주었고 갈수록 서로 호흡도 잘 맞았다. 굳이 설명이 필요하지 않은 환상의 팀이란 기분이 들 정도였다.

점심 식사가 끝날 무렵, 처음 섭외차 동물원에 왔을 때 수의사님이 소개해 준 코끼리월드 회사의 이사님이 잠깐 보자는 요청을 해왔다.

"선생님, 앞으로도 계속 아이들과 여기 오실 거지요?"

굳이 나를 따로 보려는 이사님의 의도에 살짝 긴장이 되었다.

세상이 어떻게 보이세요?

"그럼요, 이보다 더 좋은 곳이 어디 있겠어요. 왜요? 무슨 일이 있으세요?"

"저희 회사 사정 잘 아시잖아요. 어쩌면 여기 코끼리들 딴 곳으로 갈지도 몰라서요. 아직 정한 바는 없지만 미리 좀 말씀드리는 거예요."

수의사님은 아직 결정된 게 없으니 걱정 말라는 위로를 해주었지만 내 마음은 무거워지고 있었다.

서울코끼리 프로젝트 때는 사육사 선생님의 개인 사정으로 강의가 취소되어 나와 몇몇 선생님들이 그 역할을 대신했다. 아이들에게 코끼리의 생태와 습성에 대한 정보와 더불어 코끼리도 사람들처럼 정서를 갖고 있다는 것을 강조해서 들려주었다. 몸이 크고 힘이 세다고 상처받지 않고 슬프지 않은 것은 아님을 말해 주고 싶었다.

또한 코끼리도 가족이랑 떨어져 있으면 사람처럼 외롭고 고향을 그리워한다는 것을, 엄마 코끼리가 도살당하는 것을 목격하면 몇 년이 걸려도 반드시 복수할 정도로 놀라운 기억력을 갖고 있다는 것을 얘기해 주었다. 또 죽은 다른 동물의 몸 위에 큰 나뭇잎을 덮어 주는 마음을 지녔다는 것, 전쟁에는 용감한 병사로 나가 싸웠다는 것들을 이야기해 주었다.

실제 코끼리 발 크기의 모형을 만들어서 발이 이만한데 전체 크

기는 얼마만한지 가늠해 보라는 과제를 주어 크기에 대한 아이들의 호기심을 건드렸다.

"여러분 코끼리가 영어로 뭐예요?"

"엘리펀트요."

여기저기서 나도 안다는 듯이 혀를 굴려 가며 외친다.

"맞아요, 영어권에서는 코끼리를 엘리펀트라고 부르지요. 그 말은 '우아하다'는 뜻의 엘레간트elegant에서 왔다고도 하고, 또 기본 요소라는 뜻의 엘리먼트element에서 왔다고도 합니다. 한자를 쓰는 아시아 국가들은 코끼리를 象(상)이라 쓰고 각기 자기 나라 말로 부릅니다. 象은 코끼리의 뼈 형상을 본떠 만들었다고 하지요.

다른 나라의 코끼리 이름을 보면 외형이나 종교적 의미에 비중을 두고 이름을 지은 것 같아요. 그에 비해 우리나라는 아시다시피 코끼리라고 부르는데 끼리끼리 모여 더불어 살아가는 코끼리의 본성을 담은 이름이지요. 야생에서 코끼리는 20마리 이상 무리를 지어 서로 도와 물과 먹을 것을 찾아다니며 살아갑니다. 더불어 살아가면서 먹이 찾는 법도 배우고 위험을 극복하고 서로 사랑하는 법도 배우면서 가장 코끼리다운 코끼리로 성장한다고 합니다."

이전 학교에서는 감각의 경험에서 비롯된 자유로운 형태의 작품들을 주로 만들었다면 이번에는 코끼리와의 정서적 교감을 강조하면서 수업을 시작하게 되었다. 서울맹학교 아이들은 과연 어떤 작업

세상이 어떻게 보이세요?

을 하게 될까?

"선생님, 요즘 저는 시오노 나나미의《로마인 이야기》를 읽고 있는데, 거기에 코끼리 부대 이야기가 나와요. 굉장히 재밌었어요. 전쟁터의 코끼리를 만들까 봐요."

키가 큰 병국이(가명)는 50센티가 되는 점토 덩어리 세 개를 뭉쳐서 큰 코끼리를 만들기 시작했는데 크기가 커서 그런지 움직임이 없는, 바른 자세로 서 있는 코끼리가 되어 가고 있었다.

"병국아, 전쟁터의 코끼리가 그렇게 얌전히 서 있을 수 있을까? 누군가가 너를 죽이려고 공격하는 그런 위급한 상황이면 넌 어떻게 할 것 같니? 소리도 지르고 너도 모르게 손발이 올라가고 그렇지 않겠니? 죽기 살기로 싸우는 코끼리도 그렇지 않을까?"

책에서 읽은 스토리로는 알고 있지만 코끼리를 본 적이 없는 병국이는 게다가 싸우는 코끼리를 어떻게 표현할지 고심 중이었다. 일단 1미터 가까이 쌓아 만드는 큰 코끼리의 앞발을 들게 하여 움직임을 주기로 했다. 얼마 안 있어 병국이의 코끼리는 마치 앞으로 돌진하는 병사처럼 역동적으로 변해 갔다. 꼭 보지 않아도 특정한 감정만으로도 이미지를 만들어 낼 수 있다. 위기 상황에서 느끼는 감정은 코끼리나 병국이나 비슷하지 않을까?

전쟁터의 코끼리 옆에서 같은 학년의 재진이(가명)가 작업을 하고 있었다. 재진이는 여러 마리의 작은 새, 강아지, 말 그리고 코끼리

를 만들고 있었다. 재진이는 말이 없고 늘 수줍은 미소로 답하는 사춘기 남학생이었다. 오래전에 다쳤는지 한쪽 손을 쓰지 못하지만 다른 한 손으로도 조물조물 만들기를 잘한다. 재진이가 만든 하늘과 땅의 여러 동물들을 보다가 제목을 물으니 쑥스러운 듯이 웃는다.

"서로 돕는 삶이라고 하려고 그러는데……."

뒷말을 흐리며 또 수줍게 웃는다.

"아까 선생님이 코끼리들이 같이 모여서 더불어 산다고 하셔서, 그냥 이렇게 만들어 봤어요."

"제목 좋다, 재진아."

수업 시간에 옆에 있는 친구랑 소곤거리고, 괜히 책상을 긁어 대며 딴청 피우고, 졸린 듯 책상에 엎드려 있고, 혼잣말로 중얼거리는 아이들이지만 그들은 귀를 활짝 열어 놓고 듣고 있었던 것 같다. 코끼리가 누구인지를.

나는 아이들의 작품을 한곳에 펼쳐 놓고 예술 강사들과 둘러섰다. 아이들의 작품을 보면서 우리는 감탄만 할 뿐이었다.

"선생님들 수고 많으셨어요. 다음 단계로 대형 코끼리를 만들어 볼까 해요. 크기에 대한 감각을 키우는 공부이기도 합니다."

나는 대형 작업에 대한 설명을 이어 갔다.

"또 다른 의미를 더하자면 코끼리는 20~30마리씩 무리지어 살

면서 그 속에서 서로 배우고 먹이도 찾는 더불어 사는 공동체의 삶을 산다고 합니다. 이처럼 우리도 참여하신 모든 분들이 같이 하는 작업으로 대형 코끼리를 만들고자 합니다."

이 프로젝트의 콘셉트에 가장 잘 맞는 한 작품을 선택하여 그것을 대형화하기로 했다. 아이의 작은 손에서 50센티 크기로 탄생한 코끼리가 50명의 손을 거쳐 5미터가 넘는 실제 코끼리만 한 대형 코끼리로 완성되었다. 예술가가 대형 틀을 만들고 아이들은 종이 풀을 입혀서 색을 칠하는 한 달간의 공동 작업이 시작됐다. 원래 크기를 찾은 코끼리는 정말 위풍당당해 보였다.

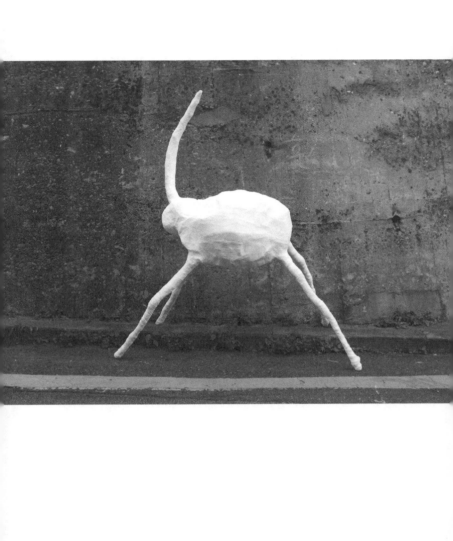

상상 × 상상 |

강원명진학교의 미술실, 여느 코끼리 수업과 마찬가지로 일대일로
예술 강사와 학생이 짝이 되어 작업을 시작하였다. 수업에 참여하는
아이들은 이 프로젝트를 위해 학교에서 따로 선발한 학생들이다. 그
러나 참여하는 모든 학생이 다 미술을 좋아하거나 재능이 있는 것
은 아니다. 잘 만들고, 잘 그리는 것을 목적으로 하는 수업은 아니니
까 꼭 그럴 필요도 없었다. 그럼에도 그중 각별한 재능을 보이는 서
너 명의 학생들이 꼭 있었다. 만드는 솜씨와 더불어 생각하는 재능
을 가진 아이들이었다. 찬우(가명)가 바로 그런 학생이었다.

　찬우는 우선 동물원에서 만나 본 낙타에서 시작했다. 아이가 낙

타의 긴 다리를 네 개 만들어서 세우는 모습을 보며 나는 살바도르 달리의 작품 하나가 떠올랐다.

"찬우야, 달리라는 스페인 화가가 있어. 혹시 들어 봤니?"

"아니요, 누구예요?"

"달리는 보이는 것을 그대로 따라 그리는 것이 아니라 다른 여러 생각들을 섞어서 현실에서 볼 수 없는 새로운 장면들을 그려 냈어. 마치 꿈처럼 말이야. 꿈에서는 서로 관련 없는 것들이 동시에 나타날 때가 있잖아? 달리를 초현실주의 작가라고 하는데, 초현실주의가 무엇일 것 같니?"

"상상하는 것 아니에요?"

"맞아. 달리의 〈우주 코끼리〉란 작품 속에 있는 코끼리도 지금 네 작업처럼 가는 다리를 가진 코끼리야. 원래 코끼리 다리는 굵지만."

"그럼 우리는 달리가 상상한 것을 또 상상하며 만들 수도 있겠네요?"

그다음 주 나는 달리의 〈우주 코끼리〉 이미지를 찬우가 만져 볼 수 있게 소형으로 만들어서 가져다주었다.

미술사에 나오는 달리라는 작가는 모르더라도 찬우는 직관적으로 자기 체험에서 빠르게 점프하여 어떤 상상력에 도달하는 창작의 속성을 이해했고, 그런 사고의 흐름을 재미있어 했다. 그래서인지 찬우와 함께 작업을 하는 순간순간 나는 찬우가 시각장애를 가진 초

세상이 어떻게 보이세요?

등학생이란 것을 까맣게 잊어버린다. 오히려 나와 다른 감각을 가진 동료 예술가와 손과 몸을 스쳐 가면서 작업하는 듯한 희열을 느꼈다. 찬우도 비슷한 즐거움이 있었을까? 초등학생에게 버거운 큰 형태의 골격을 만들고 그걸 덮는 석고 작업을 몇 주에 걸쳐 쉬지 않고 해서 완성했다. 그것을 만들며 그 아이도 표현하는 희열을 느꼈을 거라는 생각이 들었다.

코끼리 프로젝트가 아이들에게 줄 수 있는 가장 큰 선물이 바로 이것이 아닐까. 자기를 표현하면서 알게 되는 내면의 충족감!

찬우 외에도 낙타로 작업을 시작하는 아이들이 여럿 보였다. 그때는 사정상 코끼리 체험을 하지 못했는데, 대신 낙타를 타고 만져 본 경험이 아이들에게 다른 상상력을 열어 준 것 같아서 내심 안심이 되기도 했다. 무릎을 꿇은 낙타를 만들고 있는 중학생 강희(가명)에게 나는 말을 걸었다.

"강희야, 스핑크스라고 들어 본 적 있지?"

"예. 여러 동물이 합쳐 있는 거요."

"맞아. 네 작품을 보니 스핑크스가 연상되는데?"

강희는 금방 내 말을 받아들였다.

"음, 코끼리가 다른 동물들과 같이 있는 게 재밌을 것 같아요. 코끼리 머리에, 전갈 꼬리에, 낙타 다리에."

강희의 생각 속에서 이미 여러 동물들이 코끼리와 연결되고 있었다. 강희는 만들 것이 많아졌다며 신나 했다. 나는 강희 옆에 앉아 스핑크스의 수수께끼 이야기도 해주었다.

"아침엔 네 발, 점심엔 두 발, 저녁엔 세 발로 걷는 짐승은 뭘까?"

"음……."

궁금해하는 표정을 보니, 스핑크스가 오이디푸스에게 던졌던 수수께끼의 답이 강희의 다음 작품으로 나올 수도 있겠다는 생각을 혼자 했다.

프로젝트가 거의 끝날 즈음 나는 아이에게 다가가 웃으면서 물어 보았다.

"강희야, 너 미술대학에 가고 싶은 생각 없니?"

이런 질문이 처음인 듯 아이는 당황했지만 그다지 싫지 않은 표정이었다.

"아직까지는 생각해 본 적 없지만요……."

"상상해 볼 수는 있지 않니? 너 정도면 갈 수 있을 것 같아."

이렇게 말한 것은 내 진심이었다.

| 앞 작품(156쪽) _ 우주를 탐험하고 온 코끼리

세상이 어떻게 보이세요?

안녕,
코끼리

2011년 여름은 특히 비가 많이 왔는데 강남 한복판이 잠기는 물난리가 날 정도였다. 아침 일찍 전화벨이 울렸다.

"선생님, 오늘 우리 코끼리들 떠났어요. 일본으로 가게 되었어요." 우치동물원 수의사님 목소리였다.

"네? 무슨 말씀이세요? 코끼리들이 왜요?"

내용인즉, 코끼리월드의 경영 문제로 코끼리들을 일본의 사파리 회사에 매각하게 되었다는 것이다. 아, 그래서 전에 이사님이 그런 말씀을 한 거였구나. 나는 갑작스러운 소식에 말을 잇지 못했다. 전화기 저편의 수의사님 목소리도 많이 가라앉아 있었다.

전화를 끊고 한동안 움직이지 못했다. 이제 어디 가서 체험을 하지, 라는 걱정은 전혀 들지 않았다. 단지 그 코끼리들과의 이별이 너무 서운했다. 정든 사람과 갑작스런 이별을 하는 것과 다르지 않았다. '이번에 가면 정말 잘해 줘야지, 조련사들에게도 작은 선물이라도 해야지'라는 생각을 며칠 전에도 했는데. 코끼리들과의 이별도 많이 섭섭했지만, 코끼리들의 삶에 대한 측은지심이 더 컸는지 비오는 창밖을 내다보며 괜스레 눈물이 났다.

그 코끼리들은 라오스에서 한국으로, 다시 일본으로 그렇게 떠도는 이방의 삶을 되풀이하게 되는구나.

코끼리, 부디 안녕히…….

코끼리와
걷기

Elephant Walk

다시 시작된
새로운 모험

EBS 방송국에서 전화가 왔다. 〈학교의 고백〉이란 다큐멘터리 시리즈를 제작하는 팀이라고 소개하면서 코끼리 만지기 프로젝트를 촬영하고 싶다고 했다. 2012년 봄이 시작될 무렵이었다. 방송 섭외가 올 때마다 나는 같은 고민에 빠진다.

나는 오랫동안 '우리들의 눈'을 이끌면서 우리의 뜻과 활동을 세상에 어떻게 알려야 하는지 방향과 방법에 대한 고민을 갖고 있었다. 왜냐하면 우리 사회에 이런 시도가 별로 없어서였다. '우리들의 눈'은 '다르게 보기Another way of seeing'를 추구하는 아트 플랫폼이다. 여기서 예술, 교육, 출판, IT 등 다양한 분야의 전방위 교류와 협업이

일어나고 있다. 시각장애인들은 이 새로운 예술적 접근의 주요 파트너이다. 늘 보이는 사람을 중심으로 이루어졌던 것들에 보이지 않는 사람의 관점을 더해 보는 시도를 하는 곳이다.

그때까지 '우리들의 눈'을 취재했던 국내 언론 매체들은 이를 새로운 문화 프로그램으로 보기보다는 역경을 이겨 낸 장애 극복기로 소개하고 싶어 했다. 장애에 대한 기존의 프레임으로 해석되고 소개됨으로써 이 플랫폼이 지니는 가치와 에너지를 놓치는 것이 늘 아쉬웠다. 어쩌면 그들도 이 생소한 프로젝트를 어떤 영역으로 분류해야 하는지 몰랐을 것이다. 우리의 취지와 무관하게 소위 방송용으로 각색되는 경우도 있어 나는 웬만한 촬영 요청에는 응하지 않았다.

2010년경 한국에 막 상륙하여 신선한 충격을 주었던 〈TED×Seoul〉에서 나는 코끼리 프로젝트를 발표하였다. 1984년에 미국에서 시작된 TED는 대중을 대상으로 한 강연 플랫폼이다. 새로운 발상을 가지고 우리 사회의 다양한 이슈들을 실현하고 있는 다방면의 사람들이 18분 이내의 강연을 통해서 자기 아이디어와 메시지를 공유하는 방식이다. 그 덕에 내 발표도 인터넷을 떠다니고 있었다. 이것을 본 EBS 팀은 기존에 없었던 발상과 시도가 흥미로워서 다큐를 만들고 싶다고 했다. 18분의 강연이 60분 다큐를 부른 것인가!

코끼리가 내 작업으로 들어온 후 나는 거의 매일 코끼리와 관련된 것들과 만났다. 예술로, 책으로, 영화로, 인터넷의 정보들로 그리

고 사람을 통해서도 만났다. 이렇게 코끼리란 이름을 타고 세상을 서핑하던 중에 태국의 치앙마이 근처에 있는 코끼리 캠프를 발견했다. 아프거나 장애를 가진 코끼리들을 돌봐 주는 'Elephant Nature Park(ENP)'가 그곳이었다.

우리 아이들이 코끼리를 만나 보기에는 더없이 좋은 곳이었지만 비용이 만만치 않아서 망설이고 있었다. 매년 진행하는 것을 목표로 삼은 프로젝트라서 중단되지 않도록 경비 마련을 위해 백방으로 뛰어다니던 참이었다. 마치 이런 사정을 알고 온 듯, EBS의 다큐 제안은 절묘한 타이밍이었다.

다섯 번째 프로젝트에서 만난 이들은 청주맹학교 학생들이었다.

초등학교 5, 6학년 총 여덟 명의 학생이 유난히 환한 교실에서 우리를 기다리고 있었다. 담당 선생님은 이 아이들이 청주맹학교의 에이스들이라며 무척 자랑스러워했다.

여덟 명의 아이들! 이전에 프로젝트를 진행한 학교들과 비교하면 가장 적은 수였다. 이들과 함께하게 될 '점에서 코끼리까지'라는 1년의 커리큘럼은 미술의 기본 요소인 점에서 시작하는 자화상 만들기부터 자신의 학교와 도시까지 점차적으로 시각을 넓히는 작업을 한 후 거대함으로 비유되는 코끼리를 만나러 가는 평생 잊지 못할 여행 수업으로 이어졌다.

알지 못하고
보지 못했던 것들

"선생님, 태국 답사 가셔야지요?"

체험 일정이 다가오자 다큐 담당 김현우 피디는 체험 장소 답사를 가자고 했다. 코끼리로 관광 비즈니스를 하는 나라답게 태국에는 코끼리 체험 장소가 여러 군데 있었다. 대부분 관광용이라서 먹이 주고 타보고 공연 관람하는 정도는 입장료만 내면 누구나 할 수 있는 것이었다. 그러나 프로젝트가 기대한 곳은 단순한 관광 코스는 아니었다.

김 피디, 카메라 감독, 작가와 나, 이렇게 넷은 사전 답삿길에 올랐다. 헌데 비행기에 앉는 순간부터 나는 이번 여행이 이제까지 한

번도 해본 적이 없는 무언가가 될 것 같은 예감이 들었다.

기내식을 받아 드는 순간, 아! 안 보이는 아이들이 기내식을 어떻게 먹지란 걱정이 앞섰다. 나에게는 익숙한 기내식이지만 아이들 입장에서는 보통 어려운 식사가 아니었다. 트레이를 받아서 포장된 음식 용기와 수저, 포크, 나이프, 이쑤시개, 냅킨, 소금 봉지 그리고 물 컵 등, 일일이 이 많은 포장을 뜯어서 좁은 트레이 위 어디다 놓을 것인가. 작은 것들도 하나씩 만져 보고 확인하는 아이들에게 하늘에 떠서 먹는 한 끼 식사는 너무나 어렵고 긴 것이 될 게 분명했다. 설사 옆에서 누군가가 이 번거로운 작업을 다 해주고 먹기만 한다 해도 과연 기내식은 아이들에게 어떤 밥상이 될까?

맹학교에서 3년을 지내면서 나는 종종 아이들과 외식을 하였다. 중국집, 분식집, 감자탕집 그리고 이태리 레스토랑 등 별식을 먹는 즐거움을 주고 싶었다. 학교 식당에서는 급식용 트레이에 먹기 때문에 일반 식당에서 아이들이 어떻게 식사를 하는지 볼 기회가 별로 없다가 외식을 하면서 아이들에 대해 좀 더 알게 되었다. 그들의 방식을 몰라서 나는 여러 가지 실수를 많이 했다. 아이들에게 미안한 일이 한두 가지가 아니었다.

어느 날 동네에서 제일 맛있다는 중국집에 가서 아이들이 좋아할 만한 요리와 짜장면을 시켰다. 가능한 한 혼자 해보는 습관을 기르기 위해 짜장면 비비는 것도 그냥 맡겨 두었다. 제대로 섞이지도

세상이 어떻게 보이세요?

않았는데 그냥 먹는 아이가 안쓰러웠지만 더 비벼야 맛있어라고 말하는 정도에서 멈췄다. 아이들 중에는 실수를 해도 혼자서 해보려는 자립 스타일들이 있다. 가르쳐 준답시고 간섭했다가 그 마음을 상하게 하면 안 된다는 것도 그들과 살면서 배운 것이다.

한번은 아이가 커다란 단무지를 작은 입에 억지로 쑤셔 넣기를 반복하고 있었다.

"조금씩 잘라서 먹어 봐."

그렇게 말해 주어도 아이는 계속해서 입에 쑤셔 넣었다. 두세 번 말하면서 나는 약간 짜증이 났다.

"아니, 좀 잘라서 먹고 다음에 또 먹으면 되잖아."

짜증 묻은 내 목소리에 아이는 멈칫하더니 작은 소리로 말했다.

"먹다가 내려놓으면 어디다 놓았는지 못 찾아서…… 못 먹어요."

"아, 그랬구나, 미안해. 선생님이 잘 몰라서 그랬어. 아줌마에게 잘라 달라고 하자."

큰 단무지를 조막만 한 입에 가득 넣고 힘겹게 씹던 그 아이의 얼굴을 떠올리면 지금도 얼굴이 화끈거린다. 그 아이라고 그렇게 힘들게 먹고 싶었겠는가!

아는 만큼 보인다고 했나? 다름의 모습을 알아야 내 모습도 보인다. 나는 아이들에게 기내식을 스스로 먹게 해볼까 말까 궁리를 하다가 밥시간을 다 보내 버렸다.

태국에서 만난
코끼리

ENP에서 우리를 반갑게 맞아 준 키 작은 태국 여인은 그곳의 설립자 쿤렉이었다. 쿤렉에 대해서 잠깐 설명을 하고 싶다. 렉 살리어트 Lek Chailert는 1962년 치앙마이 근처 고산 부족 마을에서 태어났다. 마을 사람들이 전통의료 치료사였던 그녀의 할아버지에게 새끼 코끼리를 선물한 것에서 그녀의 코끼리 사랑은 시작되었다. 어린 시절 할아버지를 따라 정글을 탐험하며 자연과 동물들에 대한 경외심을 갖게 된 렉은 청소년기에 벌채 캠프에서 인생이 바뀌는 경험을 했다고 고백했다.

벌목에 이용되던 코끼리가 다쳤는데도 불구하고 치료는커녕 학

대를 당하며 노동하는 것을 보고 본격적으로 코끼리의 권리를 위해 무엇을 할 수 있을지 고민하게 되었다고 한다. 태국 정부의 에코관광 사업 지원에 따라 설립된 ENP는 아픈 코끼리들을 재활시키는 안식처를 운영하였다. 많은 어려움에도 불구하고 동남아 어디에든 병들고 고통 받는 코끼리가 있다는 소식이 들리면 가서 구출하여 이곳으로 데려와 재활을 도왔다고 한다. 2005년에는 그 공로를 인정받아《타임》지의 '올해의 아시안 영웅'으로 선정되었다.

태국의 수린과 캄보디아 앙코르와트 근처에도 보호 공원을 설립하였고, 2016년 기준으로 총 200마리의 다친 코끼리를 구조하는 데 성공했다고 한다.

이미 세계적으로 유명해진 쿤렉에 대한 언론 기사가 미처 담지 못한 실제 ENP의 규모와 대접받는 코끼리들의 모습을 보면서, 이 작은 영웅의 삶에 감탄하지 않을 수 없다. 한 동물과의 교감이 국가 정책과 생태계를 움직이는 사회적 변화를 이끌어 낸 것이다.

ENP에서 코끼리는 사람과 같았다. 각자 이름을 불러 주고 사람처럼 그녀 또는 그라고 지칭한다. 그거, 저거, 한 마리, 두 마리라는 표현은 쓰지 않는다. 뭐든지 코끼리 중심이다. 그곳을 찾아오는 수많은 사람들은 기꺼이 자기 돈을 내고 코끼리 똥을 치우고 먹을거리를 손질해 준다. 그 자체가 힐링이라면서 유럽에서 많은 이들이 찾아온다. 이제까지와는 전혀 다른 동물 체험이 아닌가!

그녀는 멀리 한국에서 온 앞이 안 보이는 아이들을 진심으로 반겨 주었다. 직접 아이들에게 여기 살고 있는 코끼리들의 사연을 들려주었다. 누구는 엄마가 죽어서 애기 때 왔고, 누구는 자동차 사고로 다리를 다쳐서 왔고, 누구는 혹독한 공연 훈련을 받다가 실명을 해서 왔고 등등, 각기 다른 코끼리들의 아픈 사연을 들려주었다.

우리 일행도 코끼리처럼 그곳에 머무는 4일 동안 다양한 채식으로 차려진 맛있는 태국 뷔페로 삼시세끼를 먹었다.

세상이 어떻게 보이세요?

눈물의
도미노

'원래의 코끼리는 이런 빛깔이구나!' 하는 감탄이 나올 정도로 ENP에 있는 코끼리들은 한국 동물원의 코끼리들과 완전히 달라 보였다. 동물원 코끼리 피부는 화석처럼 푸석하고 윤기 없는 회색이나 황토색이었다. 무엇보다도 여기 코끼리들에게는 다양한 표정이 있었다.

우리는 넓은 들판에서 관광객들과 섞여서 코끼리와 자연스럽게 만났다. 물론 조련사들이 늘 곁이 있었다. 쿤렉의 특별한 배려로 우리 아이들은 코끼리의 몸을 만지는 시간도 가질 수 있었다. 한나절 코끼리 먹이를 주고 근처 강에서 코끼리를 목욕시키는 일을 아이들은 무척 좋아했다. 아이들 대다수가 예상보다 코끼리 중심의 환경

에 잘 적응하고 있어 내심 안심했는데 한 여학생만은 좀 예외였다.

그 아이는 코끼리 근처에만 가도 울음을 터뜨렸다. 선생님과 친구들이 달랬지만 좀처럼 그치질 않고 그 울음은 몇 시간을 이어졌다. 왜 그럴까? 처음에는 다들 무서워하니까, 그 정도로만 생각했다. 그런데 코끼리 앞에서 하염없이 울고 있는 아이가 심상치 않아 보여 아이를 안아 주었는데 그 순간 그만 나도 함께 울어 버렸다. 게다가 그 아이처럼 나도 좀처럼 눈물이 멈추질 않아서 한쪽 구석으로 몸을 숨길 정도였다. 이런 우리 때문에 다른 선생님들도 울고, 나중에 들었는데 주변에 있던 생판 모르는 외국인 관광객 중에서도 우는 사람이 있었다고 했다. 울다가 지친 아이를 데리고 들어가 잠을 재웠다.

이것이 뭘까? 이런 일이 다 있네! 코끼리 앞에서 영문도 모르고 다들 눈물을 흘렸다니 말이다. 앞이 안 보이는 아이가 코끼리가 무서워서 우는 것을 보고 다른 사람들도 울었다고?

그 아이는 전맹으로 코끼리를 보지 못한다. 그러나 앞에 있는 것에 대한 느낌은 분명히 있었을 테고 예민한 아이가 그에 반응한 것이라고 추측할 수는 있다. 보지도 만지지도 않았는데 대체 무엇을 느꼈기에 도망가지도 않고 그 자리에 서서 눈물만 흘렸는지. 그리고 주변 사람들에게 정서 반응의 도미노 현상을 일으킨 그것의 정체가 무엇인지 무척 궁금해졌다.

세상이 어떻게 보이세요?

두려움도
창작의 재료

많은 관광객들이 쉬고 있는 트로피컬 분위기의 라운지, 그 한가운데 큰 테이블을 차지한 아이들이 점토를 주물럭거리면서 만들기에 빠져들었다. 시원한 바람이 코끼리 냄새와 함께 간간이 불어왔다. 아이들의 손에 있는 점토는 근방에 있는 세라믹 공방에 미리 주문한 태국산 점토였다. 늘 쓰던 전문가용 점토보다 점력은 없으나 촉감이 부드러워서 현장에서 느낀 감흥을 신속하게 표현할 수 있는 장점도 있었다.

"코끼리야, 미안해. 네가 너를 만져서 귀찮지? 근데 네가 얼마나 큰 동물인지 궁금해."

　　　　　　　　　　　　　　세상이 어떻게 보이세요?

건민이(가명)는 코끼리의 발에서 가장 높은 등까지 거침없이 만져 보며 코끼리에게 다가갔던 아이다.

"여기저기에서 온 아픈 코끼리들이 여기서는 서로 친구도 되고 다시 가족도 된대요."

"코끼리 몸에 뻣뻣하고 두꺼운 털이 많아서 깜짝 놀랐어요."

"여기 와서 아픈 코끼리들 이야기를 많이 들었어요. 앞을 못 보는 코끼리와 다리 다친 코끼리는 가장 친한 친구인데 서로 도와주며 지낸다고 해요."

"코끼리를 만지는 것이 너무 무서워서 많이 울었어요. 그래서 '잠을 자고 있는 코끼리'를 만들었는데 자고 있는 코끼리는 별로 무섭지 않을 것 같아서요."

여기 와서 코끼리를 만난 것이 무엇이었는지를 아이들은 작품으로 보여 주고 있었다. 가족을 잃고, 상처받고 장애를 가진 코끼리가 곧 자신이라는 것을 미술 작품으로 당당하게 말하고 있는 듯했다.

고대 동굴 벽화에서 현대미술까지 실제로 많은 명작들은 작가의 두려움에서 출발했었다. 그 두려움의 근원이 무엇이든 간에 말이다.

태국을 다녀온 뒤 여름 방학을 지내고 우리는 미술 수업을 이어 갔다. 여행을 다녀온 뒤 아이들에게 변화가 있었는지 은근 궁금해졌다. 선생님이 가자고 해서 가긴 했지만 익숙한 가족과의 여행도 아

니고 5일 동안 낯선 나라에서 식구가 아닌 인솔자와 동행하고 동침한 경험은 아이들에게 어떤 것이었을까? 그 속에 설렘, 불편함, 공포, 호기심, 그리움은 없었는지. 익숙한 교실에 돌아와 만든 코끼리에서 아이들의 생각이 드러났다.

"사회 시간에 원전 사고에 대한 이야기를 들었어요. 방사능 유출이 되어 사람과 다른 생명들이 죽고 아프고 기형적으로 변해 간다고 하더라고요. 그런 사실이 너무 가슴이 아팠어요. 나는 귀가 세 개이고 눈이 없고, 다리가 짧은 기형 코끼리를 만들어서 노란색으로 칠했어요. 노란색은 위험과 경고의 표시이기도 하지만 희망의 색이라서 노란색으로 기형 코끼리를 다시 살리고 싶었어요."

기형 코끼리는 평소 유난스럽게 까불고 장난기 많은 태준이(가명)의 작품이었다. 전맹인 태준이는 작품에서 기형이란 단어를 너무나 자연스럽게 썼다.

아이들은 여행 후 여러모로 훌쩍 커버린 것 같았다.

"태국 여행하고 와서 수업하기가 너무 편해졌어요. 아이들과 함께한 공통의 경험이 모든 과목의 학습 자료가 되는 거예요, 신기하게도."

태국 여행에 학교 책임자로 동행했던 6학년 담임선생님의 고백이었다. 예를 들면 이런 것이라 했다.

"너희들이 만져 본 코끼리 기억나지? 그것보다 더 큰 것이야."

"그 도시는 우리가 탄 비행기 시간의 두 배가 걸리는 곳에 있어."

"이 책은 코끼리 똥을 위생적으로 처리해서 만든 리사이클 종이로 만든 거야."

코끼리 여행은 선생님과 학생들 사이에서 계속되고 있었다.

| 앞 작품(175쪽) _ 잠을 자고 있는 코끼리

프루스트의 마들렌과
코끼리 비스킷

20세기 가장 위대한 소설가를 꼽으라면 별 이견 없이 프랑스 작가 마르셀 프루스트가 언급된다. 프루스트는 말년에 건강이 좋지 않아서 외부의 소음이 들어오지 못하도록 벽에 코르크를 덮고 방에만 틀어박혀 《잃어버린 시간을 찾아서》란 일곱 권짜리 방대한 분량의 소설을 썼고, 그것은 역사에 남은 그의 대표작이 되었다.

　이 소설은 화자가 마들렌을 홍차에 적시면서 시작된다. 마들렌은 조개 모양을 한 부드러운 카스텔라류의 작은 빵이다. 우리가 어릴 때 팥이 들어 있는 붕어빵을 먹었듯이 프랑스 사람들에게는 추억을 떠오르게 하는 빵이라고 한다. 입에서 맴도는 레몬 향과 혀에서

저절로 녹아 가는 마들렌의 맛은 주인공의 유년기 기억을 선명하게 끌어내는 역할을 한다.

이처럼 감각적인 경험을 매개로 우리의 마음속 저 깊은 곳에 남아 있는 과거의 경험을 떠올리는 것을 '마들렌 효과', '프루스트 효과'라고 부른다. 나도 비슷한 경험을 많이 하면서 살고 있다. 노릇노릇하게 구워진 부드러운 마들렌을 먹을 때면 역으로 《잃어버린 시간을 찾아서》의 장면들이 떠오르며 예술의 힘으로 배가 부른 듯한 충만감을 느낀다.

이처럼 이미지를 만드는 것, 즉 미술 작업은 눈으로만 하는 것이 아니다. 우리가 가지고 있는 많은 감각과 정서, 기억이 동시에 작동하여 나온 결과물이다.

내가 앞이 보이지 않는 아이들과 미술 수업을 하며 오감을 골고루 활용하는 이유가 바로 여기에 있다. 이를테면 미술이란 큰 그릇에 음악, 요리, 춤, 조향, 문학, 테크놀로지 등의 요소들을 함께 넣는 것이다.

가능한 한 그 분야 최고의 전문가들을 초대하여 아이들과 만나게 해주려고 노력한다. 그 이유는 전문가의 축적된 핵심 지식과 노하우는 그 분야 경험이 없는 아이들의 마음을 빠르게 열어 주기 때문이다. 내재적인 동기를 깨워 내는 데 도움이 된다고 할까. 시켜서

하는 것이 아닌, 예술적 충동을 느끼면서 자신이 당장 무언가를 하고 싶어서 안달이 나도록 환경을 만들어 주는 것이다. 이로써 '네가 좋아하는 것을 하자'라는 말이 무엇인지 알게 되고 자연스럽게 자신의 몸에 대한 생각으로 이어진다. 몸에 대한 자각이 생기면 표현하고 싶은 이야기들이 늘어나서 시키지 않아도 작업에 몰입하는 아이들을 많이 보아 왔다.

예를 들면 이런 수업이다.

음과 리듬을 듣고 그것을 이미지로 표현하는 드로잉 수업을 위해 한 드럼 연주자를 맹학교 미술 시간에 초대했다. 이 드러머는 30년 이상 드럼을 비롯한 여러 타악기를 연주한 유명 뮤지션이다. 그는 프로답게 대형 공연장에서나 쓸 것 같은 완벽한 드럼 풀 세트를 가져와서 설치를 했다. 미술실의 5분의 1이 그 드럼 장치들로 채워졌다. 설치 과정에서 들리는 여러 사운드만으로도 아이들은 뭔가 다른 세계에 와 있다는 느낌을 받은 것 같았다. 여기저기서 감탄사가 들렸다.

사실 이 드러머는 처음 맹학교 미술실에 들어오면서 약간 실망한 표정이었다. 장소도 좁고 달랑 여섯 명의 학생이 있는 것을 보고 말이다. 늘 수많은 사람들, 특히 높은 직책을 가진 사람들 앞에서 리듬 강의를 했던 그였다. 그의 드럼 스틱이 탕~ 하며 심벌을 쳤다. 순간 아이들은 처음 듣는 수준 높은 라이브에 혼비백산한 표정이었다.

세상이 어떻게 보이세요?

처음 보는 사이지만 이 노련한 연주자가 만들어 내는 첫 소리의 퀄리티는 아이들의 마음을 한순간에 열어 주었다. 그것은 그가 단지 가르치는 사람이어서가 아니라 소리로 교감할 줄 아는 사람이기 때문이란 생각이 들었다. 이 교감이 '아— 좋은데? 내가 안심하고 뭐든 해도 되는구나'란 생각을 아이들에게 주는 것이다. 내가 전문가들과 수업을 하는 이유가 이런 것이다.

드러머가 다섯 가지의 다른 리듬을 라이브 연주로 설명해 주자 아이들은 그에 따라 저절로 드로잉을 해냈다. 아이들 스스로도 놀랄 정도로 이제껏 없었던 표현력이 나타났다. 그러니 재미있을 수밖에 없다. 평소 그림 그리기를 하지 않았던 아이가 그날 제일 창의적인 작품을 할 정도였다. 처음에 좀 시큰둥했던 드러머도 아이들의 반응과 작품을 보면서 연주에 점점 흥이 올랐다. 그들의 공동 작업은 서로를 신나게 만들어 주고 있었다.

한편에서는 이런 소리와 그림의 열기를 촬영하는 카메라가 돌아가고 있었다. 이 촬영 팀은 드러머가 가는 모든 연주장과 장소를 따라다니며 '소리로 세상과 교감하다'란 주제로 그의 연주 인생을 기록하는 다큐 작업을 하고 있었다. 수업을 쭉 지켜보던 피디는 드러머에게 넌지시 말한다.

"계획을 바꿔야 될 것 같아요. 오늘 장면을 다큐의 첫 장면으로 해야겠어요."

아이들은 시각이 부재하지만 청각, 후각, 미각, 촉각 등의 감각은 여전히 살아 있다. 흡수할 준비가 되어 있는 감각들이 활발하게 제역할을 하도록 하는 매개로 미술이 적당하다는 것을 이들과 작업하면서 알게 되었다. 미술이 시각예술이어서 시각장애인에게 필요 없다는 것은 참으로 좁은 생각인 것 같다. 바로 이처럼 한쪽의 좁은 생각을 상식이고 진짜라고 주장하는 경우에 우리는 '장님 코끼리 만지기' 식이라는 비유를 쓴다.

오감 수업을 하는 이유는 또 있다. 어린 시절에 경험했던 좋은 감각 기억은 평생 동안 삶의 활력을 준다고 생각하기 때문이다. 살면서지칠 때 몸이 행복했던 기억들이 제일 먼저 자신을 위로해 주었던 것을 나 역시 많이 경험했다. '하늘은 스스로 돕는 자를 돕는다'라는 속담은 이럴 때 쓰는 것이 아닐까?

내가 예술가로서 아이들에게 줄 수 있는 것은 그들의 내재적 동기가 드러나게 하는 미술 수업이다. 야생의 코끼리를 만나기 전에 코끼리를 자신의 귀, 코, 입으로 먼저 만나 보는 것이다. 그중 하나가 코끼리 비스킷 만들기이다.

식욕이 좋아서 하루에 200킬로를 먹는 코끼리에게 비스킷 하나가 가당키나 한 것인가? 상상만 해도 빵 터지는 장면이다. 코끼리 비스킷은 턱없이 부족한 상황일 때를 비유하는 말이다. 제빵 전문가를 모시고 온다. 그와 함께 반죽하기부터 모양을 만들어 오븐에 굽

는 것까지를 해본다. 수업 시간에 만들고 먹기까지 하니, 비스킷이 구워지면서 풍기는 맛있는 냄새에 아이들의 엉덩이는 들썩거린다. 다음은 초식동물인 코끼리와 함께 점심 먹기! 여러 가지 야채와 과일로 샐러드를 만들고 야채로 코끼리 모양을 만들어 본다. 미술실이 야채와 과일 향기로 가득하고 야채로 된 코끼리는 아이들 손에서 하나씩 사라지기 시작한다. 맛있으니까.

음악가들은 코끼리를 어떻게 표현했을까? 코끼리의 풍모는 음악가들에게는 어떤 상상력을 불러일으켰을까? 너무나 유명한 프랑스 작곡가 생상스Saint Saens의 〈동물의 사육제〉 중 코끼리 파트는 코끼리의 큰 발걸음이 지금 막 내 옆을 지나쳐 가는 듯이 실감난다. 피아니스트, 작곡가 등 음악가들을 초청하여 코끼리의 스케일과 아우라가 연상되는 사운드들을 들으며 아이들에게 소리로 코끼리를 상상해 보는 시간을 마련해 주었다.

이제 귀에서 코, 즉 청각에서 후각으로 넘어가 본다. 어떤 냄새가 태고의 모습을 지닌 큰 동물을 연상시킬까? 냄새로 코끼리를 상상한다는 것이 아이들에게 좀 어려운 과제일지도 모르겠다. 그래서 초대한 조향사 선생님은 수업 30분 전부터 교실 문을 다 열어 환기를 시켰다. 기존의 냄새를 지우고 새로운 냄새를 상상하기 위해서이다. 과학실에나 있을 법한 여러 종류의 비커, 흡입기, 유리병 등 향을 만들고 테스팅하는 도구들이 차례로 놓여졌다. 마치 실험실의 과학자

가 된 양 아이들은 긴장하며 조향사 선생님의 지시를 한 단계씩 따라 해본다. 아이들에게 코끼리는 어떤 냄새일까?

"냄새는 우리를 많은 시간을 건너뛰어 수천 미터 떨어진 곳으로 데려다 주는 힘센 마술사이다"라는 헬렌 켈러의 말처럼 보이지는 않지만 한순간에 전달되는 향기의 매력에 아이들은 푹 빠졌다. 이같이 여러 감각 수업을 통해서 아이들은 코끼리에 조금씩 다가가기 시작했다.

코끼리와
나

"얘들아 코끼리가 땅 위에서 가장 큰 동물이란 거 알지? 얼마나 크기에 제일 큰 동물이라고 할까? 너희가 크다고 생각하는 것은 뭐가 있니?"

"큰 선박이요." "5층 건물이요." "체육관이요."

앞이 안 보이는 사람들이 크다, 넓다, 깊다 등 크기와 부피를 나타내는 단위와 개념에 약한 것은 그것들이 자신이 가늠할 수 있는 범위를 넘어서기 때문이다. 만져서 경험할 수 있는 범위를 넘어선 것은 시각으로 판단할 수밖에 없기에 스케일감에 취약할 수밖에 없다.

코끼리 만지기 프로젝트를 하는 이유 중 하나는 여기에 있다. 품

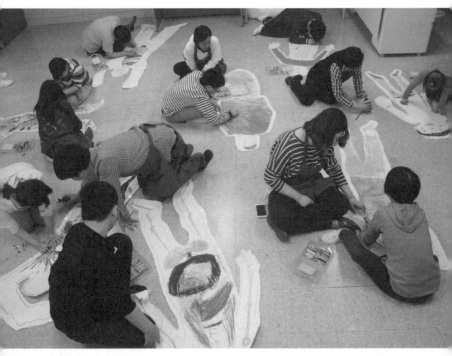

| 나의 몸 그리기

안의 사이즈를 넘어서 거대한 무엇에 다가가는 상상력을 발동해 보는 것이 프로젝트의 기획 의도이다.

대부분 학교의 미술 시간에 쓰는 16절 스케치북은 40×50센티 안팎의 도화지이다. 지금 아이들 앞에는 그것의 10배가 넘는 종이가 펼쳐져 있다. 양팔을 다 벌려도 끝이 닿지 않는 크기이다. 처음에는 이런 큰 종이에 그려도 되나 하는 마음에서 어디서 시작할지 고민을 하지만, 이내 드러눕고 엎드리고 무릎 꿇고 책상다리하는 등 종이 위에서 자유롭게 움직이며 그리기 시작한다. 맹학교 미술 시간에 이처럼 평소 쓰는 것보다 큰 종이 앞에서 다음과 같은 질문을 하는 아이는 한 명도 본 적이 없다.

"선생님 이렇게 큰 종이를 어떻게 다 채워요?"

일반 학교의 아이들이라면 할 수 있는 질문이고, 크고 비어 있는 화면은 그들에게 공포이다. 반면에 앞이 안 보이는 아이들에게 큰 종이와 여백은 채우는 대상이 아니었다.

앞으로 만나게 될 코끼리의 크기를 자신의 크기와 비교하며 상상해 보는 작업이 이어진다. 교실 바닥에는 10미터의 큰 롤 종이가 펼쳐져 있다.

"애들아, 자기가 좋아하는 포즈로 여기 누워 봐. 그러면 친구가 크레용으로 너의 몸을 따라서 윤곽, 그러니깐 몸의 외형을 그려 줄

거야. 그다음에는 자기 몸 안에 자신의 이야기를 그려서 채워 넣는 거야. 자신이 좋아하는 것 아니면 싫어하는 것, 하고 싶은 것, 가고 싶은 곳 등등 자기 생각이나 예전 일들을 기억해서 너를 그려 보는 거야."

책상을 구석으로 밀어 놓고 미술실 바닥에 종이를 길게 펼쳐 놓은 다음, 그 위에 아이들이 제각기 다른 자세로 누웠다. 아이들은 서로 몸을 부딪치면서 "간지러워", "가만히 좀 있어 봐" 하며 술렁거렸고, 웃음소리와 비명으로 교실은 금방 소란해졌다.

자기표현은 자신을 들여다보는 데서 출발하기에 자화상이나 몸을 그려 보는 것은 좋은 출발이 된다. 재료를 실험하고 익숙한 것에서 새로운 의미를 찾고 그것을 시각화하는 과정은 예술가들과 함께하면서 얻을 수 있는 양질의 수업이다.

'코끼리 냉장고 넣기'는 불가능에 가까운 일이란 뜻이다. 이를 패러디하거나 유머 코드로 만든 것은 수두룩하다. 나는 이 비유를 코끼리 문신 즉 '크기 바꾸기'의 방법으로 삼았다. 나보다 큰 코끼리를 손바닥 정도로 줄여서 내 몸에 놓는다면 어디에 놓을지 상상해 보는 과제였다. 마치 《걸리버 여행기》의 소인국에서처럼 작아진 코끼리를 자기 몸 어디에 놓을지 상상하는 것이다.

용이든 호랑이든 심장이든 세상의 모든 것이 내 몸에 새겨지는

순간 나보다 작은 나의 한 부분이 되어 버린다. 이 같은 크기의 반전은 감정의 변화도 동반하여 상상하는 재미가 커진다. 세계적으로 코끼리 냉장고 넣기의 패러디가 많은 것도 그 이유가 아닌가 싶다. 아이들은 자신의 머리, 발등, 손바닥 위에 올려놓은 코끼리 작품을 보여 주었다.

코끼리 주름
펼치다

"코끼리는 정말 그리기 어려운 동물이야."

어느 날 동물을 많이 그리는 일러스트 작가가 푸념을 쏟아 낸다. 그녀는 주로 동물 사진과 도감 등을 참고하여 일러스트 작업을 하고 있었다. 나도 맞장구를 쳤다.

"그런 것 같아. 나도 힘들더라. 많이 그리는데도 낯설어."

미술사에는 동물을 그린 작품들이 제법 있다. 동물이 그림 속으로 들어오게 된 연유들은 매우 흥미롭다. 1515년 독일의 유명 화가 알프레드 뒤러가 그린 〈코뿔소〉는 현재까지도 전설적인 작품으

로 남아 있다. 16세기 유럽은 국제적 교류와 탐험이 많았던 시기여서 유럽에 없는 신비한 동물들이 처음으로 소개되었다. 그중에 코끼리와 코뿔소가 압도적으로 관심을 끌었는데, 사람들을 이 두 동물의 싸움 실력을 보려고 경합도 벌였다고 한다. 당시 예술가들도 이국적 소재에 관심이 많았다.

뒤러는 실제 코뿔소를 보고 그린 것은 아니었다고 한다. 인도에서 포르투갈 리스에 도착한 코뿔소를 보고 묘사한 어느 작가의 글과 간단한 스케치를 참고했다고 한다. 뒤러의 코뿔소는 실제와는 많이 달랐다. 그가 그린 코뿔소는 몸의 부위마다 그에 맞춰진 두꺼운 철갑들로 감싸여 있고 등에 뿔이 나 있으며, 비늘로 덮인 다리며 뾰족한 엉덩이 등 실제와는 여러모로 달랐다.

그러나 그의 코뿔소 그림은 아주 정교하게 묘사한 코뿔소의 야성적인 몸에 뒤러의 드라마가 얹혀 실제 모습이 어떠한지와 관계없이 보는 사람이 빠르게 감정 이입을 하게 만든다. 한 세기가 지나도 유럽 사람들에게 코뿔소는 뒤러가 그린 이러한 선차 코뿔소의 이미지로 깊이 새겨져 있다고 한다.

서양미술사의 서두를 장식하는 그림도 동물화이다. 교과서에서 배웠던 1만 5천 년 전에 그려진 라스코, 알타미라 동굴 벽화의 소, 말, 매머드 등이 그 주인공들이다. 동굴 벽화는 동물의 포획과 그 번식을 기원하는 주술적인 목적으로 그려졌다는 해석이 있다. 한편으

로는 정반대의 해석도 있다. 먹고살기의 문제로만 동물을 그린 것이 아니고 자기성찰을 통해 공동체의 유대감을 높이는 예술적 종교적 의례였다는 것이다.

동굴 벽화를 관심 있게 보면서 나는 후자의 해석에 훨씬 마음이 쏠렸다. 지상과 격리된 그 좁고 깊고 어두운 공간 속에서 동물을 그리는 것은 그 동물과 마주하는 것이고 분명 하나의 심오한 의례임을 상상할 수 있다.

동굴 벽화를 그렸던 사람들의 행위를 자기성찰의 관점으로 바라보는 학자는 동굴 벽화의 예술성을 정교한 관찰과 몰입의 결과라고 했다. 동굴 벽화로 그려진 100여 마리 소의 모습은 모두 다르다. 그것을 그린 이들이 소의 움직임과 모양, 크기, 색 등을 수많은 시간을 들여서 깊이 관찰하고 기억했기 때문이다. 이때 관찰은 단순히 보는 것이 아니라 몰입을 의미한다. 몰입의 과정은 오랜 시간 관찰하고 기록하면서 동물도 나와 같은 생명체임을 인식하고 그들의 죽음도 공감하며 그를 통해 다시 태어나는 연습이라고 한다(배철현,《인간의 위대한 여정》).

'코끼리, 재빨리 우리를 근원으로 데리고 가는…….'

이는 수년 전 여행 중에 본 코끼리에서 받은 첫인상이다. 그것은 나에게 그를 단순히 동물이 아닌 또 다른 무엇으로 보는 여지를 갖

게 해주었다. 예술가에게 준 큰 선물이라고 생각한다. 나의 코끼리 작업은 코끼리라는 상상력의 도구가 준 근원에 대한 호기심에서 시작된 것 같다. 600년 전 조선에 온 첫 코끼리에서 21세기 지금 우리와 함께 살고 있는 코끼리 사쿠라까지, 이방의 생명체로서 낯선 땅에 사는 그들의 삶을 관찰하는 것이 나의 작업이다.

수백 장의 드로잉을 그리는 것도 그 관찰 안에 포함된다. 내가 이 낯선 동물과 공감하고 있는 것이 무엇인지를 보기 위해서 그리는 것이다. 큰 코는 우리가 갖고 있는 코끼리 이미지의 핵심이다. 그의 대표성이 사라진 코끼리의 뒷모습을 나는 많이 그렸다. 그 뒷모습이 가장 코끼리처럼 느껴졌기 때문이다. 그 뒷모습이 대변하는 슬픔은 내가 이방의 동물 코끼리를 통해서 만나게 된 나의 정서이기도 하기 때문이다.

"너는 직접 보고 만져 보기도 했다며?"

"응, 만져 봤지. 가까이에서 만져 보면 정말 다르긴 해."

살아 있는 실체와의 만남에서 오는 상상력이 분명 있다. 아이들과 프로젝트를 하면서 자연스럽게 코끼리를 관찰할 기회가 많아졌다. 그럴 때마다 아이들만큼이나 나도 코끼리를 만지고 듣고 느껴 갔고 어느 면에서는 좀 더 필사적으로 다가갔다. 아이들은 그들 나름대로, 육안을 가진 나는 나 나름으로 코끼리라는 생명체를 통해서

자신들의 이야기를 찾아갔다. 아이들은 그 특유의 천진함과 직관력으로 빠르게 파악하는 것 같았다. 그로 인해 보이는 외형을 부수고 도달하는 파격미와 유머가 있는 작품을 만들어 낸다.

나의 방식은 '오랫동안 보기'였다. 동굴 벽화의 예술가들처럼 그들의 삶 속에서 그들을 보려는 것이다. 코끼리는 지상에서 가장 큰 덩치를 가졌고 한 방에 상대를 죽일 수도 있는 무서운 파괴력과 야생성을 가졌다. 한편으로 그들은 서로 장난하고 질투도 하고, 추위와 더위에 호들갑을 떨기도 한다. 깊은 웅덩이에 빠져 허우적거리는 아기 코끼리를 구하려고 다섯 시간 동안 사투를 벌이는 이가 엄마 코끼리이다. 수백 마일 떨어진 곳에 있는 애인을 보려고 지뢰밭인 국경을 통과하는 전략을 짜기도 한다. 한 마리 죽은 코끼리가 남긴 상아의 흔적 앞에서 스무 마리의 코끼리 무리가 한동안 멈춰 서서 함께 애도를 한다.

이렇게 사람들의 삶과 그리 다를 바 없이 사는, 그렇지만 우리와 다른 방식으로 사는 그들을 만지면서 보게 된 것은 그들의 주름이었다. 그들 몸의 주름은 부위마다 다르지만 어떤 주름은 너무 깊어서 그 사이에서 곤충들이 알을 까고 살고 있는 서식지이며 그 곤충을 먹이 삼아 날아오는 새들의 산책로이기도 하다.

주름은 선이기도 하다. 건축에서 선이 마스터플랜으로 변해 가듯이 커튼처럼 접혀 있는 주름을 펼치면 무엇이 나타날까?

세상이 어떻게 보이세요?

여섯 번째 프로젝트를 마치자 기다렸다는 듯이 미술관 전시의 기회가 찾아왔다. 나는 전시명을 '코끼리 주름 펼치다Unfolding the folds of elephant'라고 했다. 코끼리 주름이 대변하는 접혀서 보이지 않는 것들을 더 보고 싶어서였다. 코끼리라는 낯선 생명체를 통한 상상력이라고도 할 수 있다. 한 해 동안 세 번 전국 미술관 순회 전시를 하게 되었다. 2015년 3월 서울시립 북서울미술관 전시를 시작으로 6월 경남 창원에 있는 경남도립미술관, 10월 경기 파주시 헤이리에 있는 블루메 미술관으로 이어졌다. 코끼리와 함께 다니는 투어 콘셉트는 나의 회화 작업과 시각장애 학생들과의 프로젝트와 미술관 전시, 세 가지 방식으로 동시에 전개되었다.

이 투어 콘셉트는 600여 년 전 동물 외교로 일본에서 조선으로 들어온 첫 번째 코끼리의 기록을 보면서 떠오른 것이었다. 한 낯선 이방의 동물이 그를 불편해했던 사람들의 배척을 받아 전국 이곳저곳을 떠돌아다니게 되었다는 그 한 줄의 기록은 600년을 건너뛰어 나에게 하나의 이미지로 읽혔다.

그 외로운 걸음걸이는 '코끼리 걷는다Elephant Walk'와 '코끼리 만지기Touching an elephant'라는 두 가지 프로젝트로 갈라졌다. 이 두 프로젝트의 정서적 배경에는 여기저기 떠도는 생명의 발걸음을 따라가 보는 시선이 있다. 내 안에서 두 작업은 서로 정보도 주고받고 정서도 나누며, 한 뿌리에서 나왔지만 다른 열매를 맺으며 가고 있다.

| 코끼리 걷는다-근원으로 _ 엄정순, ink, charcoal on Korean paper, 800×300cm, 2009

| 상상력

지금 우리 시대에 가장 많이 쓰는 단어 중 하나가 창의성이다. 기존과는 다른 관점으로 세상을 볼 때 생기는 반짝임이 같은 것이다. 창의적인 인간이 반드시 가져야 하는 덕목이 상상력이란 것에 이의를 달 사람은 거의 없다고 생각한다. 그래서 많은 사람들이 상상력을 갈망하고 어떻게 해야 상상력이 생기는지 궁금해한다.

그런데 우리의 코끼리가 상상력 속에 있다고 한다, 어디?

상상력想像力의 한자를 풀이하면, 첫 번째 상은 서로 상相에 마음 심心이 합쳐서 된 생각할 상想이다. 그다음의 상은 사람 인人이 코끼

세상이 어떻게 보이세요?

리 상象 옆에 있는 형상 상像이다. 형상을 생각하는 힘이란 뜻이 될까? 그 해석의 배경은 이러하다.

코끼리는 인도 지역에 살고 있었다. 인도와의 교역으로 왕래를 하던 사람들을 통해 코끼리라는 신기한 동물에 대한 이야기를 들은 중국인들은 그 모습을 상상했다. '몸집이 집채만 하다', '코 하나가 사람 다리보다 굵다' 등의 단편적인 이야기를 듣고 코끼리의 모습을 떠올리긴 했지만 직접 본 사람이 없었기에 코끼리의 진짜 모습을 그릴 수가 없었다. 이런 배경에서 상상이란 것은 서로의 마음에 있는 코끼리들을 총합해야 완벽한 코끼리 모습이 될 수 있는 것과 같다는 의미로 해석된다.

또 다른 해석은 이러하다. 중국인들이 인도에 가서 코끼리를 보고 중국으로 돌아가 설명해 주었으나 사람들이 전혀 믿질 않았다. 그래서 코끼리 뼈를 밀반출하여 사람들에게 보여 주면서 이런 동물이 있었다고 설명했다. 코끼리의 뼈를 보고 코끼리를 상상해 내자는 것이다. 만약 코끼리 뼈와 같은 근본적인 근거가 없다면 망상에 그친다는 의미이다. 상상력은 모든 학문의 기본이기에 코끼리 뼈와 같은 근본적인 근거가 있어야 온전한 상상력이 가능하다는 설이다.

코끼리 만지기 프로젝트에서 나는 무의식적으로 줄곧 상상력이란 단어를 좇고 있었다. 선례가 없던 보지 못하는 이들과 하는 보이

는 작업을 끌고 가는 것은 상상력 이외엔 기댈 곳이 없는 미지의 탐험 같았기 때문이다. 그들이 보여 주는 작은 단서를 근거로 직관으로 마음으로 지식으로 파고들었다. 그리고 깨달음을 준 것들을 상상력이란 이름을 빌려서 세상에 내보냈다.

그런데 여러 번의 프로젝트를 진행한 어느 날 상상력이란 한자 단어와 코끼리가 연관되어 있는 것을 뒤늦게 알게 되었다. 꼭 달성하려는 목표는 아니었지만 프로젝트에 대해 가장 많이 듣는 반응은 '너무나 창의적이다', '아이들의 상상력이 놀랍다', '기존의 관념을 전복시킨 프로젝트' 등이었다. 또한 국가와 문화에 관계없이 외국인들도 쉽게 공감하고 재미있어 한다. 이는 프로젝트에 참여한 모든 사람의 마음과 지성이 총합된 상상력 덕분이 아니겠는가!

나는 시각장애의 세계와 왜 미술 작업을 하는지 수없이 자문해 왔다. 시각장애를 가졌다는 이유만으로 미술에서 제일 멀리 있던 이들과 하는 미술 작업은 지금의 삶에 무슨 의미가 있는 것일까?

처음부터 이 작업의 목적을 사회봉사, 예술, 복지, 교육에 기여하는 것에 두고 시작하지는 않았다. 시각장애인들만을 위한 것도 결코 아니었다. 특히 맹학교의 미술 수업은 예기치 못한 여러 의미들을 만들어 낸 것 같기도 하다. 그곳에서 나는 미술가로서 단순히 미술 작품을 만드는 것에서 나아가, 미술에서 멀리 있었던 사람들, 그리고 미술을 멀리했던 사람들이 미술에 관심을 갖고 참여하도록 만드

세상이 어떻게 보이세요?

는 방법들을 시도하게 되었다. 예술이나 예술가에게 관심 없었던 사람들에게 다양한 예술적 능력과 기술을 전달하고 발전시키는 과정에서 뜻밖에 그동안 풀지 못했던 중요한 사회적 문제를 바라보는 다른 관점들과도 만났다. 소수의 귀한 경험을 여러 사람과 나눠 쓸 수 있는 방향으로 눈이 뜨이기 시작한 것이다. 이를 통해 결과적으로 사회에 기여하는 부분도 있을 수는 있겠다.

나에게 "선생님은 세상이 어떻게 보이세요?"라고 물었던 아이의 궁금함은 여전히 나의 여러 작업과 연결되어 있는 것 같다. 아이들과 작업하면서 도리어 현재 나의 모습을 놀라운 방식으로 되돌아보게 된다는 것을 자주 느꼈다. 나를 보기 위해서 대척점에 있는 타인을 통해 멀리 돌아가 보는 것이라 할까? 미술이 무엇이고 본다는 것이 무엇인지를 보기 위해 그 대척점에 있는, 미술에서 멀리 있었던 이들을 통해 보는 것이다.

그리고 좀 다른 나를 그리워하는 나를 발견한 것이다. 오랫동안 시각 중심으로 살아온 나의 감각과 그로 인한 인식에서 벗어나 전반적인 감각을 고르게 가진, 한 번도 경험해 보지 못한 나의 모습과 우리의 모습을 상상해 보게 된 것이다.

그것이 어떤 모습인지 아직은 모르겠으나, 나의 원래 감각을 회복하고 싶은 그리움이 생겨났다. 기억하지 못하는, 경험해 보지 않았던 나에 대해 상상하는 것을 꿈꾸게 된 것이다. 나의 결핍을 보게

되었고 나의 온전함을 그리워하고 있었다.

어쩌면 감각의 결핍은 감각의 회복으로 가는 우회의 길일지도 모른다. 우리 대다수의 사람들과 다른 몸을 가진, 그래서 다르게 세상을 보고 있는 사람들의 질문에 귀를 기울이고 그들이 보는 방식과 관계를 맺는 것은 분명 우리의 뇌와 감각의 영역을 열어 주는 새로운 접근이다. 어쩌면 그것이 우리를 재빨리 근원으로 데리고 갈지도 모르겠다는 상상도 해본다.

상상을 실어 나르는 코끼리와 앞으로 무엇을 하게 될까?

세상이 어떻게 보이세요?

다음 세대에 전하고 싶은 한 가지는 무엇입니까?
다음 세대를 생각하는 인문교양 시리즈 아우름

아우름 시리즈는 계속 출간됩니다.

●아우름 30

세상이 어떻게
보이세요?

1판 1쇄 발행 2018년 1월 17일
1판 4쇄 발행 2022년 8월 29일

지은이 엄정순
펴낸이 김성구

콘텐츠본부 고혁 조은아 김초록 이은주 김지용
디자인 이영민
마케팅부 송영우 어찬 김하은
관 리 박현주

표지 일러스트 김효연

펴낸곳 (주)샘터사
등 록 2001년 10월 15일 제1-2923호
주 소 서울시 종로구 창경궁로35길 26 2층 (03076)
전 화 02-763-8965(콘텐츠본부) 02-763-8966(마케팅부)
팩 스 02-3672-1873 **이메일** book@isamtoh.com **홈페이지** www.isamtoh.com

ISBN 978-89-464-2080-9 04600
ISBN 978-89-464-1885-1 04080(세트)

값은 뒤표지에 있습니다.
잘못 만들어진 책은 구입처에서 교환해드립니다.